U0062327

夏
摸鱼儿

老树　著

上海书画出版社

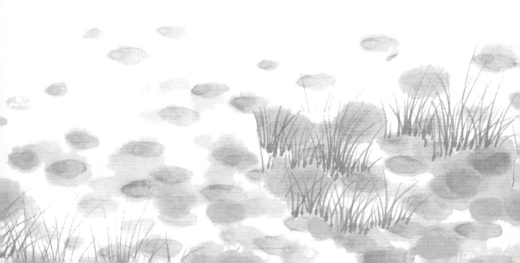

写在前面的话

　　一箪食一瓢饮，一树花一世景。世间总有很多纷纷扰扰，难得偶有闲心，享受岁月静好。在老树信手描绘的四景绘本里，醉享春花烂漫，贪赏夏树凉风，卧看秋云变幻，静饮冬雪纷纷……生活的步伐不知不觉间慢了下来。四季的花草，朝夕的感悟，有戏谑也有更多的真情。一个饮酒撸猫的性情中人，用笔墨记录下的细碎瞬间，让我们收获了画里字间的小感动，小共鸣，小确幸。

　　老树说：人得有理想，有梦想，甚至得有空想。人不能总是目标明确地活着：人有时候得什么都不为地活着，不像任何人、不像任何说辞当中描述的那样。如果说这样的活法也会有个目标的话，那么，唯一的目标，就是向自己而不是他人证明：我活过了，我像自己期望的那样痛快地活过了。

　　《春·醉花阴》

　　《夏·摸鱼儿》

《秋·梦行云》

《冬·忆旧游》

　　"老树画画·四季系列"为你在现实的世界中，寻找那份活着的痛快，不必折腰事王侯，不用无端生闲愁，云远天高，相视一笑，这就足够了。

目录

人在
江湖

重要的是一直在看

　　每个人看电影，都会有自己的标准。我也一样。

　　大学的最后一年，选修了"电影文学"，目的是为了能够比其他同学多看几部电影。那时看场电影仍然是件非常隆重奢侈的事情。教我们的是一个老太太，面无表情，把电影课教得如同念经一样枯燥，真让人烦透了。好在我们还是借机会看到了不少的好影片，包括一些对我一直有影响的如《去年在马里安巴德》这样的影片。奇怪的是，这样的影片后来却再也没有机会在公开的场合看到过。

　　1985年，那时我已经大学毕业两年了，正在中央财经大学（彼时尚称中央财政金融学院）里教书，教大学语文、写作什么的，却对西方现代主义绘画感了兴趣，对视觉语言（那时还没有多少人谈这个词儿）略有感觉。还成天里画画，做陶瓷。之外，就有些不知道做什么好，就有些百无聊赖。学兄张卫此时在《当代电影》做编辑，大我不少岁数，生

怕我这样下去学坏了，把人给废了，就引荐我进入电影圈儿，开始做电影评论，主要关注的是当代中国电影的批评，不包括国外的影片。其间不断地到电影资料馆小放映室去看刚刚拍完、初经剪辑但还没有最后合成的"片儿"，跟一帮电影界的什么专家坐在一起，听他们发表高论。起初，那叫一个胆小，坐在别人不注意的角落中，听人介绍到场的是谁谁，什么夏衍、陈荒煤、钟惦棐、邵牧君、陈凯歌、张艺谋、吴子牛、周晓文、刘晓波等等，真是肃然起敬。那时没有多少人会对演员感兴趣，导演才是大家谈论的话题。偶然来个演主角的什么演员，也只是坐在一边儿不起眼的什么角落里，竖着耳朵听别人乱侃，打着哈欠，一脸的无知之状。时间长了，在一起说得多了，才知道大家肚子里也就那么多点水，不过如此！当时人们更倾向于从历史学、社会学，特别是美学和政治的角度谈电影，搞得挺悲壮挺正经的，话也说得挺大。我的兴趣却只在关心电影的视觉构成和叙事语言方式这一端，有点儿像把对现代主义绘画重理性传承这一脉络的兴趣平移到电影中来了，所以没有多少人可以说话。无人过招儿，就有些寂寞的样子，兴趣渐渐地也就淡了。于是，在大家开始对第五代电影越来越感兴趣的时候，那些导演和演员都纷纷变成了明星的时候，我抽身便走，所谓退出了江湖。

此间的收获依然是在观看。几乎跟对现代主义绘画的兴趣一样，我有机会看到了大量的现代主义时期的电影。最极端的是 1989 年秋冬季，在家中无聊透顶，拿个邮局用的帆布口袋，到电影资料馆去驮回来一口袋一口袋的电影录像带——恰有一位在我班上的函授生是资料馆的工作

人员。还专门买了台松下 L15 录像机，在家里昏天黑地地看了几百部片子，生生地将那机器给看坏了。结果就是，到现在说起哪部电影时，经常地把人物故事或者是地点导演给搞串了。尽管如此，收获还是不小。那些对电影的语言系统有所开拓的导演，如费里尼、戈达尔、安东尼奥尼、特吕弗（香港人译作"楚浮"，真是好）、伯格曼、罗布·格里耶等等，把我搞得糊涂了。紧接着，又把我搞清楚了。这些完全不同的观看方式和陈述他们的观看的视觉语言方式，将我的思路清洗了一遍，真是让我受益匪浅。还记得重看安东尼奥尼的《放大》，是在北京市委党校的礼堂里，我骑着自行车给送的拷贝。人都坐满了，站在后面，看到一半多时，忽然地看明白了，激动得差点儿大叫起来。这部片子上大学时已经看过了，只是一直没有搞明白。一件事突然地搞明白了，那个高兴啊，真是没有办法说出来。禅师过去形容是"如桶底子脱"，深有同感！傍晚时分，骑车回学校，一个人在西直门外一家利群饺子馆吃了两大碗面，就着一盘花生米，喝了一瓶二锅头。那时候年轻，也没有什么钱，高兴的表达方式就是喝酒，然后满脸通红地大声说话，也不管别人爱听不爱听。

1991 年后，为生计忙，转而去做出版了，电影不再像过去那么关注，也很少看了。其实看得少的是中国新出的这些电影，国外的却没少看。看到的，都是因为一些特别的原因和机会。比如，因为在歌德学院看书的原因，看到了不少德国二战后的电影，如施隆多夫、法斯宾德之流。法斯宾德的片子看了不少，《莉莉·玛莲》《玛莉莲·布劳恩的婚姻》《水手奎莱尔》《外国佬》等等。看得多了，就不大喜欢了。看有人分析《玛

莉莲·布劳恩的婚姻》，吹得很高，话说得有点儿离谱了。其实说讲究也没有讲究到什么地方去，说放松也还端着个架势。有点儿学了美国人，可又不地道，只是有些油腔滑调罢了。喜欢那部施隆多夫的《锡皮鼓》，将现实与幻想捏成一块儿，做得残忍，可又有一种缥缈，仿佛梦中之事，再看，又似是真的。《天谴》（或译《上帝的愤怒》）结实，有大力量，而且有一种紧张，令你不得不看。看一艘大火轮船被土著人生生给拉上一座山去，真是匪夷所思。看过了，心中吃惊，几天都惦记着。

再就是因为有个哥们儿姚荣，在中国人民大学学俄语，又在电影发行放映总公司工作，却是一位外语教研室女同事的丈夫，同住在一座筒子楼里，平日里过从甚密。因了他的方便，有机会看了一大批前苏联的影片，大受震动，觉得真是好。如邦达列夫的《岸》《小薇拉》《丑八怪》等等，圣彼得堡，白桦林，伏尔加河，红场，战舰波将金号上的水手，西伯利亚流放的革命者，身形清瘦的、穿竖领子的长呢大衣围一条带格子的长围脖儿的诗人和音乐家，昂扬着脸盘子的向日葵花，母亲沉着的面孔，黑色的无边无际的土地，倒牛奶的微胖的家中少妇，夏伯阳，骑兵的马刀在阳光下闪烁，保尔·柯察金和曾经成为无数中国少年梦中情人的冬妮娅——让人想到这个地方的人以及这个地方的电影，真是不能小看了。印象最为深刻的是，电影《岸》中那座被湖水淹没的大教堂，潜下水去的孩子撞击那座水下的大钟发出来的沉郁幽远浑莽苍凉的声音，仿佛从每个人的心底下传出来。那种画面中透出来的巨大伤感和力量，那种俄罗斯人的诗性和高贵的气质，那种深厚的宽广和低沉静默，

真令我们这些在所谓的经济大潮中为钱奔忙的人们觉得矮上一大截！此时恰好听到一个在俄罗斯打工的原同事回到北京来，唾沫星子四溅地说着那边的苦和穷，说用几包口香糖可以雇得一辆出租车拉你满世界乱转一天，语言里透着一股子暴发户土财主对穷人的那种蔑视和不屑。此时我就想，那种人的高贵和诗性是你可以买得到的吗？无论你多么的有钱。

有意思的是，这个时期看到了一些日本的影片。降旗康南和山田洋次两个导演启用高仓健拍的一系列片子在国内放了不少，节奏舒缓，故事平淡，类似散文，打动了不少的人。不少的中国女人将高仓健当作偶像，搞得中国男人心中挺失落的。中央电视台还搞了个讨论，说，假如你家里有一个高仓健这样成天不说一句话的丈夫你怎么办？这个问题还真把许多话痨一样的中国女人搞得不说话了。另一些导演的片子印象强烈，如今村昌平的《楢山节考》《日本昆虫记》，黑泽明的《乱》《影子武士》《罗生门》等等。当时人们还不大知道什么小津安二郎和沟口健二，最感到震动的当然是那个大岛渚了。记得看他的《青春残酷物语》，浑身冒汗，那种残忍的力量和堕落的快感让人惊讶。偶然地在一个朋友家通过录像带看了他的《感官王国》，不可思议的狠和脏！这样一部有名的影片，它的有名就是因为这种狠和脏吗？从此对这个导演没有什么好感。奇怪的是，从 20 世纪 80 年代末以后，我看到越来越多的充满血腥和肮脏的有关性的日本影片，不知道那些导演是怎么想的。一日偶然淘得一部今村昌平的片子《赤桥下的暖流》，急忙看了，不知所云，只觉得这老头儿真是不灵了，做作就不说了，真是一通胡扯。暴力为什么不能做

得像《英雄本色》那样？我喜欢美好而且干净的电影，我想通过电影是可以做到的，但这样的影片却很少，真是怪事！

　　就这样，一直就是在看，甚至是毫无目的地看。没有谁逼着你把看电影当成一个工作来做，没有人追着要你写评论。只是在看。这有多好啊！我谁也不欠，我想做什么就做什么，我活得多踏实！我想写就写，不想写就四处溜达闲逛，或者是睡大觉。幸福啊，哈哈！我真是赶上了一个好时候！太高兴了！星期天，或者是出差的时候，把事办完了，第一件事就是拉上朋友去淘光盘。过去总笑话女人爱逛商店，而且平生最恨的就是逛商店。可有了淘光盘活动后，这种情形便有了极大的改善。我，我也看着我的哥们儿一有功夫就往卖光盘的小店里跑。什么电影好，喜欢什么不喜欢什么，早已经心中有数了。买过什么没有买过什么，也早在心中了。到了小店，如狼觅食，把人家藏在柜子里的、门后面的、床下的纸箱子一一拉出来，一通乱翻，还知道什么是"枪版"什么是"碟版"，人人一副挺专业的样子，蒙不了的。得手几张，回家就试。不成了，马赛克了，再找那小子去换。朋友见面后也有新话题了，"最近又买什么盘了？哪儿盘便宜？"每人还都有几个固定的点儿，留电话什么的，来盘了及时通知着点儿，搞得自己像个二道贩子。

　　越两年，按着自己的喜好，或者是按电影史的说法，将那些名片的VCD总算是买得差不多了。该知足了吧？不成，DVD又来了。起初不觉得，待看了，直骂那些商人之前为什么不直接就做成DVD呢？害得我们花两道钱？骂是骂，DVD还得买呀，质量就是不一样啊！同样的一部片子，

看着差别怎么就那么大呢？伯格曼的黑白片子，那些人物脸面上的一点儿斑痕都纤毫毕露，仅是一个画面，表达出来的东西就不一样，这怎么行？于是新一轮淘盘运动又展开了。从那些笑眯眯的狡猾的商贩手中将那些片子重新买过，然后忍痛把那些 VCD 通通送人，再把那些 DVD 重新看过。这一看，就把过去不知道的一些片子给补上了，原来电影是如此的丰富，比过去看录像带时丰富得不能想象。而且，这一看，就觉得有些东西从心里往上涌，就觉得想法又有点儿多起来了，过去没有想过的事都想起来了，而且有点儿打通了，让我明白了有关摄影啊、绘画啊、文字式的叙事啊等等方面的一些过去没有想明白的东西。

但却从没有想到要写些什么，仿佛歇手很久的一档子事儿，再也想不起来可以捡起来重新做一做了。这事儿自己想起来都觉得奇怪。

2002 年 5 月，整理买过的光盘，觉得有种东西重新回来了，突然地就有了一种冲动，想好好地写出我的一些感觉。看到市面上出了不少关于电影评论的书，略翻一翻，基本上是在胡说一气，蒙人钱玩儿的。看得多了，又想，写这东西干什么呢？电影是让人看的，说这些胡话的用处，不过是所谓的专业交流，有点儿像是一群人在互摸，于我们的观看裨益不大。苏珊·桑塔格称此为"过度阐释"，说得真是到位。她还以此话题做了篇很长的论文。

想过了，废然作罢。重要的依然是观看，而且，是每一个人的自己的观看。每个人的感觉都不能取代他人。在看到那些有关电影的复杂说辞的时候，你尽可以把它当作一阵从身边轻扫而过的夜风。当你进入并

漫游在那些影片营造的世界之中的时候，这些文字不过是脚下为风卷起倏然滑过的枯叶。你照直往前走，用你自己的目光去抚摸前面那些无尽的风景，不必回头。

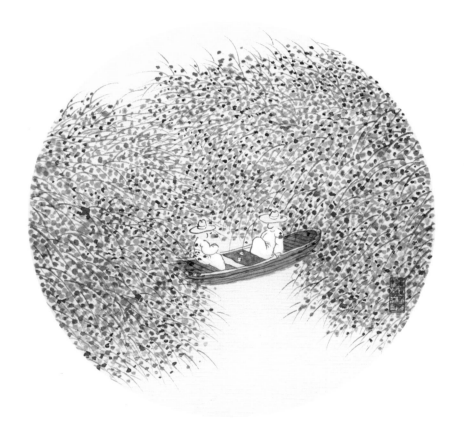

小城新雨后,乱花覆古塘。

停舟做一梦,无处不清凉。

夜半想想自己，
活得毫无意义。
平生做的一切，
形同一场儿戏。

倒半想～自己

活得毫無意羊我

吾倦矣

半生做的一切

形同一場兒戲

丙申夏夜 老树

一个知识青年，兜里也没俩钱。

表情很是忧郁，看见什么都烦。

工作不想去干，只想到处瞎转。

匆匆几度春秋，多少凄风苦雨。

都是天涯归客，一场无果行旅。

有间自己房，有些隔夜粮。

相对读闲书，不必成天忙。

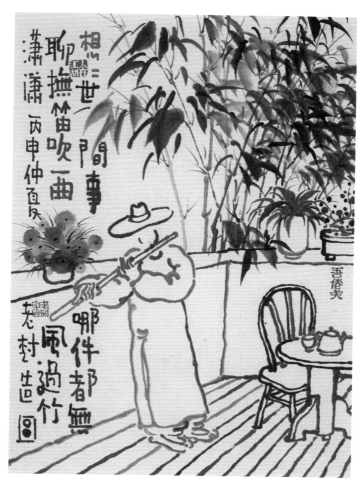

想想世间事，哪件都无聊。

抚笛吹一曲，风过竹潇潇。

故人已远去，
新月却初升。
天下什么事，
值得你一争?

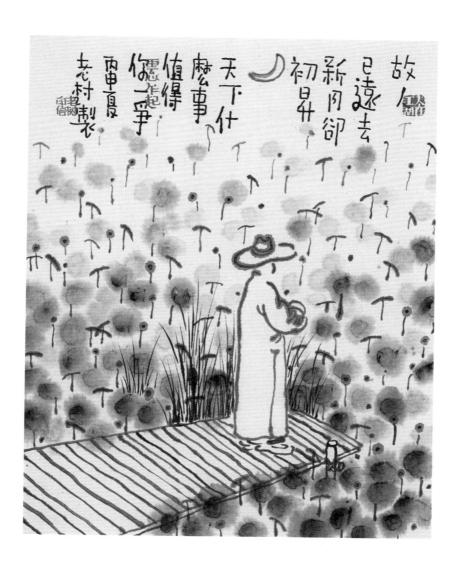

故人已遠去
新月卻初昇
天下什麼事
值得你還作起
你一爭
丙申夏
老村製衣

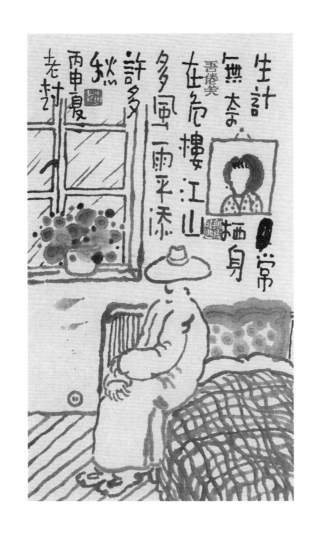

生计常无奈,栖身在危楼。

江山多风雨,平添许多愁。

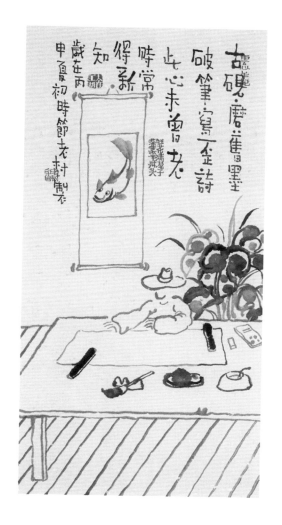

古砚磨旧墨，破笔写歪诗。

此心未曾老，时常得新知。

深山访孤松，
开车走半天。
相见却无话，
听风过山前。

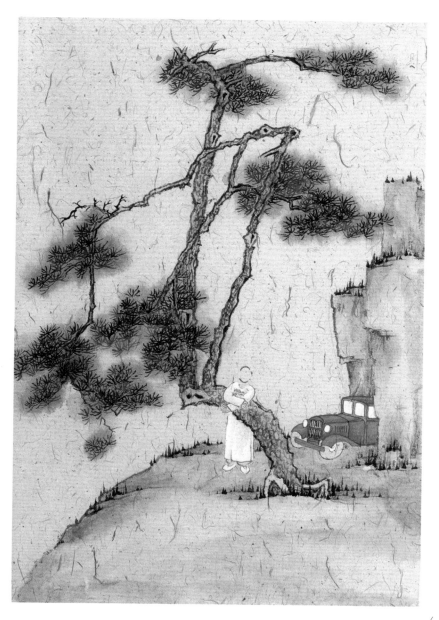

多少往事如云烟，
无数英雄过眼前。
得失成败俱往矣，
江山还是那江山。

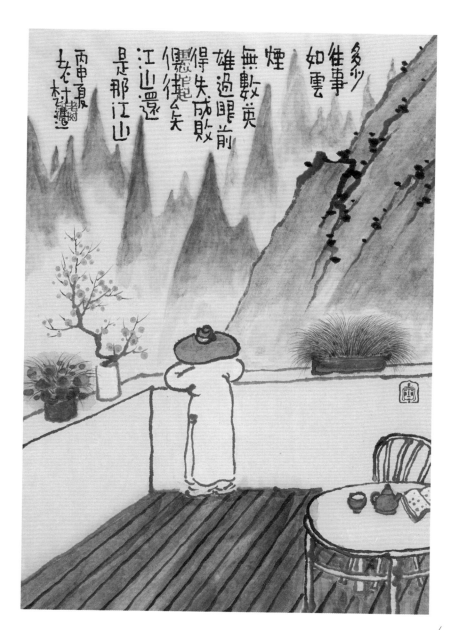

多少往事如雲
煙無數英
雄過眼前
得失成敗
儘徜徉
江山還
是那江山
丙申夏老樹塗鴉

世间无非过云楼，
何事值得你犯愁。
荣辱得失算什么？
此生只向花低头。

世間無非過
雲樓何事
值得你
犯然榮辱
得失算
什麼此
生只向
禍低頭

丙申仲夏
老樹製

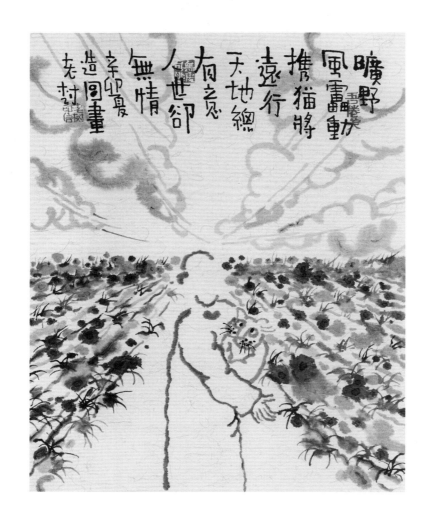

旷野风雷动，携猫将远行。

天地总有意，人世却无情。

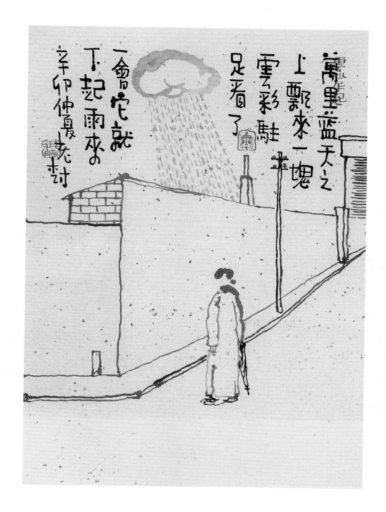

万里蓝天之上，飘来一块云彩。

驻足看了一会，它就下起雨来。

打小待在山中，那年去拉草绳。
伴随几袋地瓜，去了一趟县城。

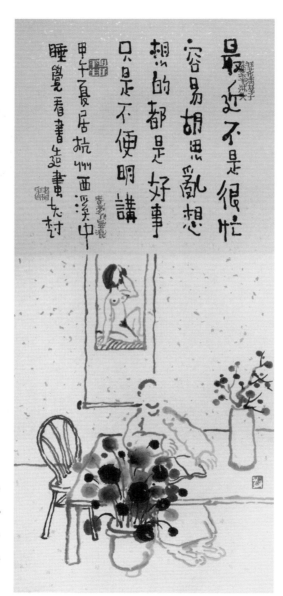

最近不是很忙，
容易胡思乱想。
想的都是好事，
只是不便明讲。

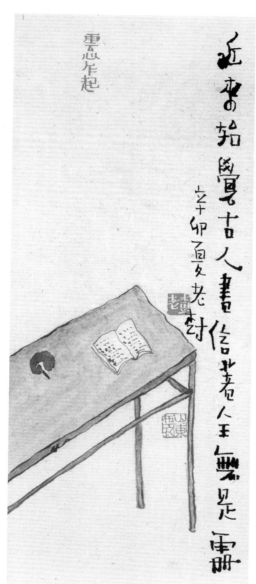

近来始觉古人书，
信着全无是处。

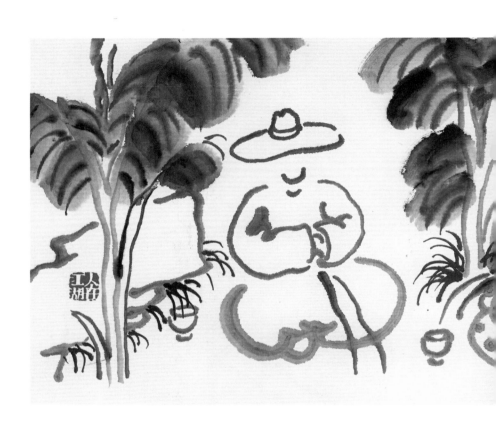

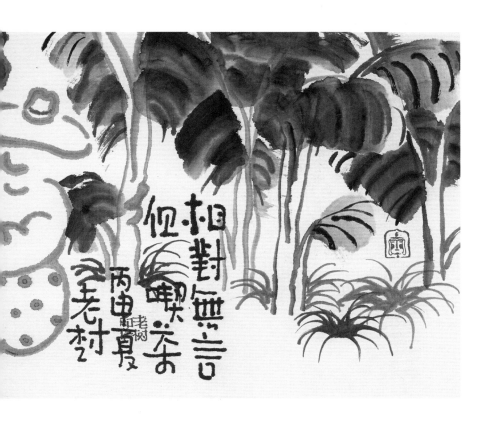

相对无言但吃茶。

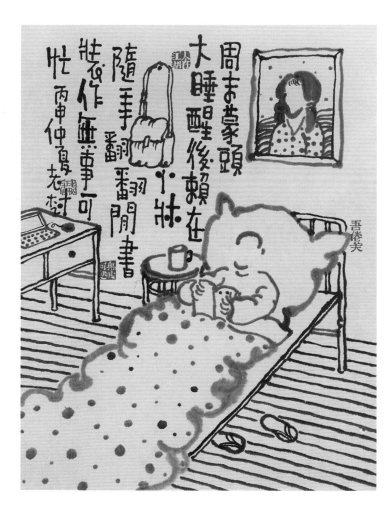

周末蒙头大睡，醒后赖在小床。

随手翻翻闲书，装作无事可忙。

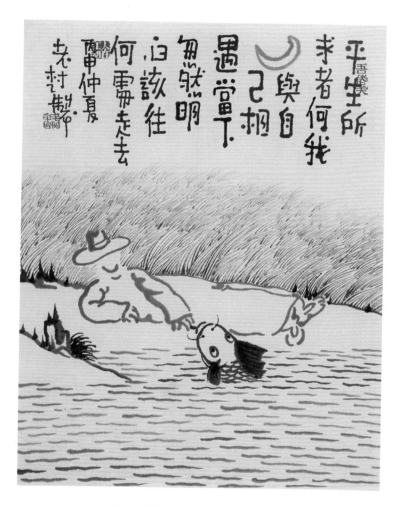

平生所求者何？我与自己相遇。

当下忽然明白，该往何处走去。

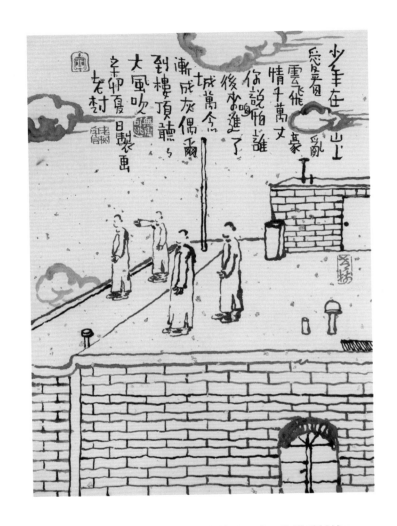

少年在山上，爱看乱云飞。豪情千万丈，你说咱怕谁？
后来进了城，万念渐成灰。偶尔到楼顶，听听大风吹。

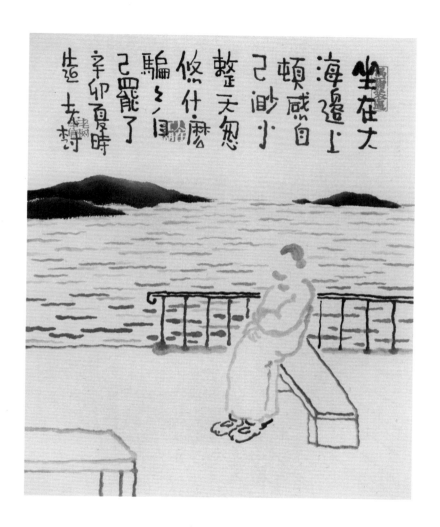

坐在大海边上，顿感自己渺小。
整天忽悠什么，骗骗自己罢了。

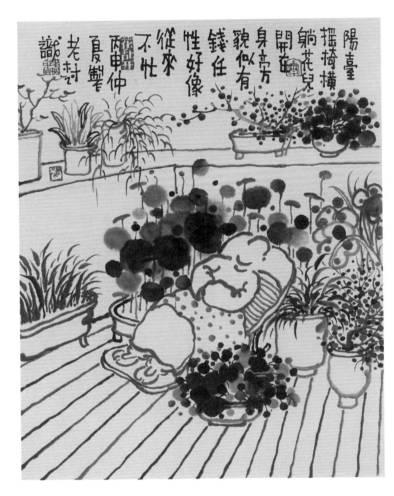

陽臺搖椅橫躺，花兒開在身旁。身高力開身高方。貌似有錢任性好像從來不忙。丙申仲夏製老村識

阳台摇椅横躺，花儿开在身旁。

貌似有钱任性，好像从来不忙。

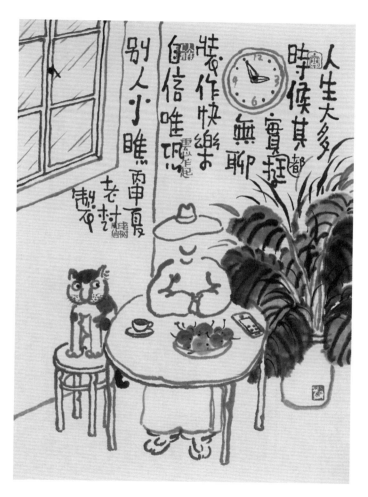

人生大多时候，其实都挺无聊。

装作快乐自信，唯恐别人小瞧。

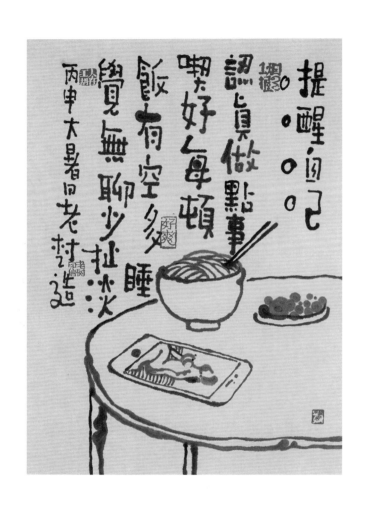

认真做点事，吃好每顿饭，
有空多睡觉，无聊少扯淡。

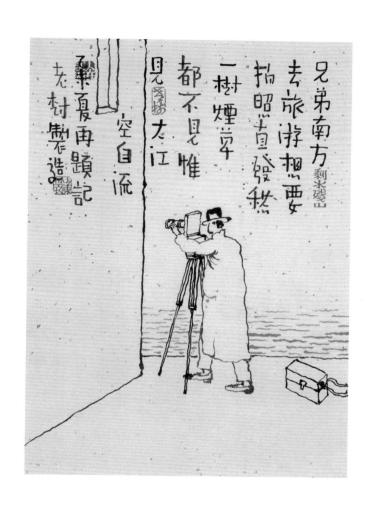

兄弟南方去旅游，想要拍照直发愁。
一树烟草都不见，惟见大江空自流。

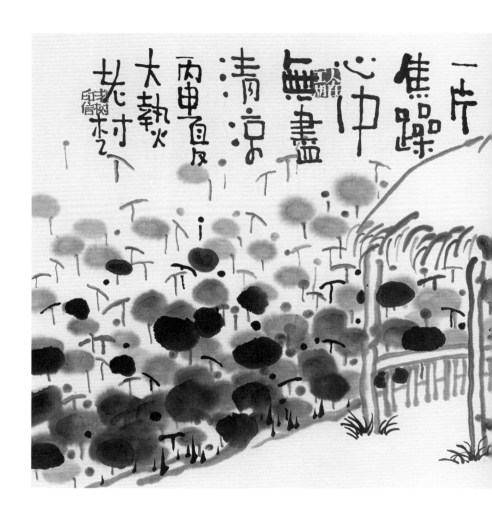

一片焦躁心中無盡清涼

丙申夏大熱花村

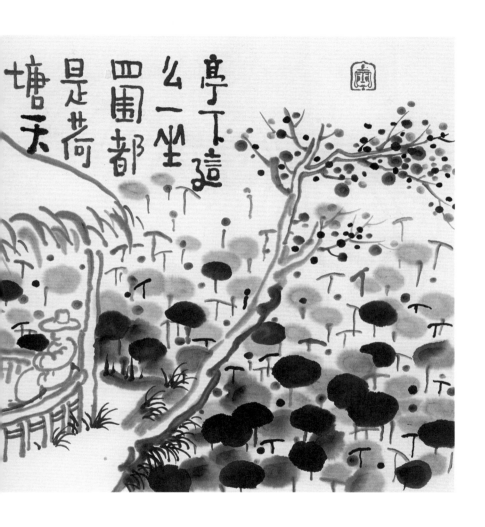

亭下这么一坐，四围都是荷塘。

天下一片焦躁，心中无尽清凉。

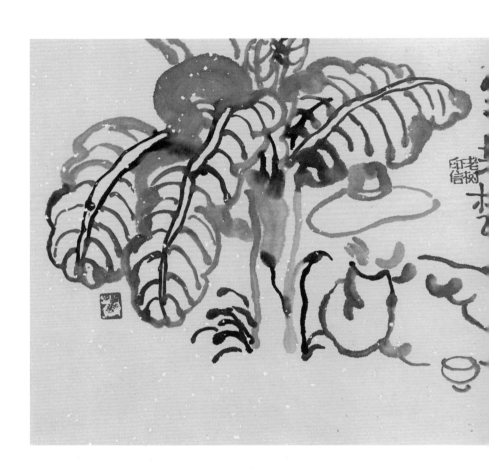

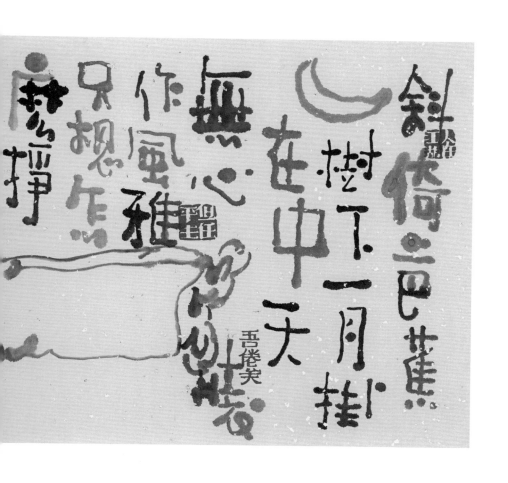

斜倚芭蕉树下，一月挂在中天。
无心装作风雅，只想怎么挣钱。

市井滚滚红尘，
郊野漫漫黄沙。
一意清明简净，
心中开出莲花。

市井滾滾衣
紅塵堆郊野
漫漫葉黃沙
一之見青明
簡淨心中
開出蓮花
丙申夏作陇上
行歸作此幀
記甘州所遇
老村乙偍半

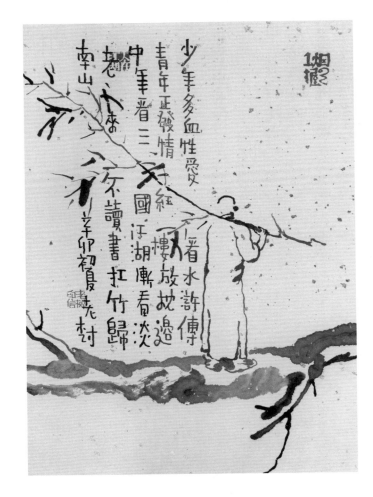

少年多血性，爱看《水浒传》。青年正发情，《红楼》放枕边。
中年看《三国》，江湖渐看淡。老来不读书，扛竹归南山。

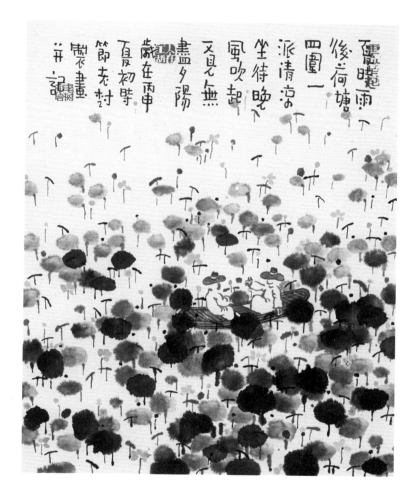

夏时雨后荷塘，四围一派清凉。
坐待晚风吹起，又见无尽夕阳。

梅子黄时雨，
细细落山前。
竹下闲坐久，
——数青莲。

梅子黃時雨
細細落山前
竹下閒坐久
一一數青蓮

雲忽起

乙未梅雨季節於江南
知古時文人詩詞中清
愁何在矣　老村

春天里的花，

夏日里的花，

秋风里的花，

开不过心中的花。

春天裡的花
夏日裡的花
秋風裡的花
開不過心中
的花

壬辰初夏老树

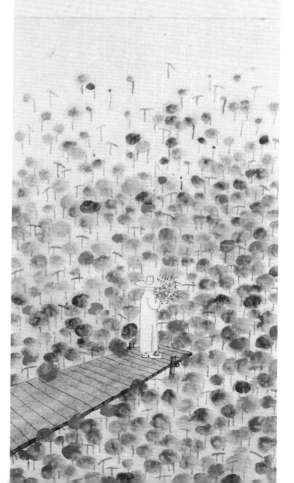

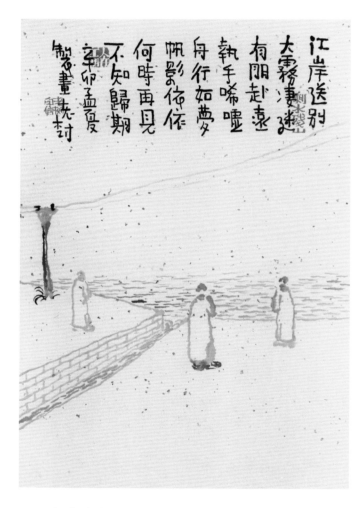

江岸送别，大雾凄迷。有朋赴远，执手唏嘘。
舟行如梦，帆影依依。何时再见，不知归期。

好
爽

一些潦草的印象

　　1992年底，除了教教课外，在家闲着无事，又缺银子养家，就想到外面去兼职。经师兄张卫介绍，到了香港《明报》在北京搞的一家文化公司的美术部去干活儿。《明报》这一年易主，金庸把位子移给了一个叫于品海的人。此兄年轻气盛，拨出一干人马进军大陆，发誓要做出一番事业来给人们瞧瞧。美术部有四五个人，主事儿的是我的另一个朋友、中央美院版画系毕业的周祁。再上面管事儿的，是从香港过来的陈冠中先生。

　　美术部日常主要是负责为几种杂志做插图设计兼着印刷监督、展览设计布置等杂役。记得有一本女性杂志《少妇》，一本《两性世界》，一本《中国武侠》，还有一本《卡通世界》。负责编稿子的，一位是当初《当代电影》的主编沈及明女士，早年中戏表演系毕业，口齿自是清楚利索，表情也生动丰富得不行。另一位是安定医院的杨先生。

杨先生是精神病大夫，一派学者风度，同时也是性学专家，对中国古人的性生活性文化颇有些研究，经常带些古代的春钱、春宫画片之类的小物件来让我们开眼。彼时尚不及今日开化，信息还没有今天这么发达，这些袖中之秘，让我等大长见识。混得时间长了，大家相处得极融洽。倒是行政部几个情急要嫁掉的北京妹子，成天在那里为几个香港靓仔争风吃醋。那几个港仔每天都把身上弄得香喷喷的，放出迷人手段，乐得在一丛花草里颠来倒去，倒也自在快活。美术部与行政部是斜对门，这些如画风景一眼望过去，仿佛春日猴山一般，好看。按下不表。

单说一个陈冠中。陈冠中是一性情中人，长得圆圆乎乎白白胖胖，有几分佛相。除了忙些收编一些办不下去的杂志报纸之类的事外，时常地和我们在一起吃酒扯淡。扯着扯着，就谈出事儿来了。此时陈冠中在香港主持着一份《号外》杂志，图片文字设计，都做得极是好看，据说是彼时香港唯一一份打入欧洲的杂志。他琢磨着用一期《号外》的版面来做有关中国前卫艺术的全面报道，内容将涉及中国当下艺术的各个领域，但以绘画为主。有报道性的摄影图片，有他们的绘画作品的彩图，有访谈文字，有艺术家们的自述、简历等等。这事儿由美术部来操作，希望快，尽量争取在三四个月里弄完。

事儿一下来，我挺兴奋，因为美术部的事儿实在是没什么意思。还有个原因就是，自己从大学时就一直对美术这一块儿挺有兴趣，弄这弄那，也多少年了，有些迷。又因为自己所学专业的原因，对西方

现代主义文艺理论这一部分兴趣甚大，捎带着对现代主义绘画史论下过些功夫。趁着这个机会，可将自己一些多少年来积下的想法付诸实践，有些意思。那个时候，人就爱想这些东西。与周祁计划过几次，又和陈冠中说了几回，终于定了下来。大致内容包括：绘画部分是主体，主要做居住于圆明园附近的村落中的那些艺术家，整体上做一轮廓性介绍，然后择其重要的几位，详加介绍。戏剧部分，可做两个人，牟森和孟京辉；音乐部分，侧重于做崔健之后的歌手，主要是何勇和窦唯；电影部分，重点介绍新纪录片的几个人，主要是吴文光和蒋樾；还加上一个搞服装设计的方静辉。大致就是这些内容了。

1993 年的 3 月底，天气暖和了，做了些准备：通过周祁的关系，从一德国大妹子那里借得一架尼康 FM 型相机，带一只 24mm 的广角镜头；又买了些国产的黑白胶卷和 120 的柯达彩色反转片，还又把坏了的录音机修好了。接着，我和周祁骑车直奔紧靠着圆明园的福缘门村。印象很深的是，进村便远远地看到一个长头发的艺术家，嘴里叼根香烟，手里托着两包挂面，在村子中央的大街上晃晃悠悠地朝我们走过来。走近了，一脸的菜色，有些灰暗，严重睡眠不足的样子，从我们身边走过，径直奔向不远处一所小院儿去了。小院旁边一所房子的后墙上，半米见方的一块小黑板上，用白油漆写着一篇《来访者须知》。

第一个见着的就是周祁的同学祁志龙。祁志龙是内蒙古人，中央美术学院毕业后分到北京造币厂工作。媳妇是北京商学院毕业，当下也在于品海那家文化公司工作，已经是熟悉了。祁志龙不太爱说话，

挺从容温和的样子。我们去时，他正在画一种将挂历上的穿三点式泳装、搔首弄姿的美女以及大红大绿的牡丹花与伟大领袖的肖像并置的丙烯画，一连几幅，已是画到半截的样子，摆放在租来的房间里。这一年，著名的艺术评论家栗宪庭将这种倾向和样式的中国绘画称作"波普现实主义"，代表人物如王广义，已是在国际上声誉卓著的人物，画作也开始卖得好价钱，身份早已是中产阶级了，惹得国内这些穷困日久的艺术家眼圈儿都红了，纷纷起而效仿，然后又变出各种花样，眼看着就有些让人眼花缭乱了。

　　接下来，自然是神聊胡侃，这个那个，方方面面，回来后赶紧地整理录音，怕有什么要问到的给遗漏了。文字居然看着也有了些意思。祁志龙拿出此前一些作品的图片供我们选用，还提供一篇自述性文字，行文有些晦涩，一如其人表情，但看下去却也说得明白，透着股子用力的狠劲和傲气，仿佛极力要在脑子里理清头绪，不把他人放在眼里。他贬抑过去那种把艺术神圣化的姿态，他说："那种艺术中的英雄主义或理想主义，在一个商品化的时代，必然导致某种宗教式自恋，和对于神秘的爱好，甚至有时发展为某种低水平的文化霸权主义欲望。因为我相信，空想的道德力量，贬抑日常生活的价值的观念，以及要求他人如天使般圣洁的强迫性心理，实在是有害的。它不再是艺术中的积极力量，也无益于生活。"他还为自己以消费形象与政治符号的并置式绘画找到一串理论依据，说："消费形象，其意图在于把一个行将走进死胡同的有政治情结的波普语言，还原到商品化形式的框架

中来。它从另一个角度来重构政治形象，修正波普在当下环境中关于政治形象的表述性错误。""消费形象表明一个政治形象在商品化时代如何被感染了，被形象化了，类化了。而另一方面，它指示艺术家如何对待政治——意识形态的商品化倾向这一难题（如果你继续把它当作问题的话）。"

此时祁志龙的画好像已经由香港的张颂仁给代理了，但生活还看不出有什么改善，租着一个院儿，每月支付数百元的租金，在 1993 年时已是笔不小的开支了。我们在一起吃煮排骨，说着周围村子里住着哪些画家，谁谁画得怎么样，发生过什么事。我们说话时，他四五岁的儿子在一旁作各种夸张的滑稽表演。

得了祁志龙的指引和大力帮助，我们知道居住此地和周边村子里的画家有六七十人，水平自然是良莠不齐，像样子的终究是少数，有不少是没有受过专业训练的。记得有一个是粮食学校毕业的，还是太喜欢绘画了，或者更准确点儿说，是太喜欢这种看上去太像艺术家的生活方式了，画儿画成什么样子倒在其次，重要的是披头散发，醉酒当歌，啸聚荒郊野村，有点儿原始共产主义的意思。此前有一册叫斯通的美国人写的《渴望生活——梵高传》在海内发行，我想有不少的人是看了这书大受感动毅然离家出走到此地准备为艺术献身的。我在一个脸色瘦削的青年家里听他大声地对我说："我这辈子就撂给艺术了！"他将手在空中一劈，做了个凌厉坚定的动作，让人不敢对他的决心有所怀疑。

但更多的人倒是实在，他们来到这里居住，更多的是考虑到了地利之便，因为此地房租价较其他地方便宜，而且接近北京大学、清华大学，有点儿走一把终南捷径的意思。除了画画的，还有一些写诗的、唱歌的、准备日后当明星的聚居此地。一日走在村中大道上，听得有男高音试唱歌剧咏叹调，反反复复十分地较劲，执意要把一个拐弯儿给唱圆滑滋润了，可总是差着那么一点儿，不信他过多少年后会成了什么人物。

此后近三个月的时间里，我们频繁地出入这个被外界关注的艺术家聚居的村落。看过不少的人物，在村东小店里吃过不少次的饭，采访过村中主事的领导、村民、唯一一部电话的女主人等等，想从另一个角度，看一看这些普通百姓是如何看待这些画家的。此后，主要采访了方力钧、岳敏君、杨少斌、杨茂源、王音等几个人。

方力钧此时已经是参加过第三十四届威尼斯双年展并取得极大成功的人物，也是老栗命名并推出的"玩世现实主义"的代表性人物。他晚上和德国媳妇住在友谊宾馆，白天到村子里的画室来画画儿。因为他是祁志龙和周祁兄的同学，所以我们去时他挺友好，带我们看他正在画的大画儿，那些在水中游泳的灰色的各色姿势的自画像。他也不太说话，看完了画儿，坐在小院儿里喝茶说话。周祁说了做《号外》的事，他二话没说就答应了。说画的相关的资料和作品的反转片都放在友谊宾馆了，明天给带过来。我在一边找机会给他拍些照片，他的德国媳妇在一旁及时地制止了我，说是有肖像权的，不能拍。周祁在

一边就笑，方力钧一手伸进后脖领子里去挠痒痒儿，一只手朝他的媳妇摆摆，有些不耐烦地对我们说："别管她。"我记得当时在场的还有个什么人，一脸的严肃，说是方力钧的代理商，没怎么说话，挺焦虑的样子，不记得名字了。

第二天，我拿到了他带过来的一些资料，图片整齐地装在一个信封里，另有一篇复印的手记文字。出得门来，边走边看，文字说得清楚明白，直接露骨毫不掩饰。比如他说："上了一百次当之后还要上当。我们宁愿被称作失落的、无聊的、危机的、泼皮的、迷茫的，却再也不能是被欺骗的；别再想用老方法教育我们，任何教条都会被打上一万个问号，然后被否定，被扔到垃圾堆里去。""别人说我们是泼皮的或严肃的都无所谓，因为我们不会为了别人的看法故意泼皮或者严肃，我们看作什么角色对自己有利让自己舒畅。爱谁谁。""为什么我们是失落的一代？这是扯淡，只是因为别人想让我们像他们希望的那样思想、生活，好使我们像只他们家养的大肉鸡一样满足他们的私欲，而我们却偏不，既不按他们规定的模式生活，又不拿像他们一样的俸禄，却又偏偏不饿死，还比他们更有钱，更轻松，更愉快，有更多的时间闲扯淡、看风景，于是我们就成了失落的一代人。其实从人家的心底里，这是该枪毙的一代人吧。"甚至他说"如果真是朋友，他会对你的过失全不在意，他不会介意分钱时你多他少，等等；如果他介意了，就不够朋友，你曾欠他的钱就可以不还了，你对他的所有承诺都形同虚设——他不够朋友，你就可以用流氓的方式对待他了"。

我觉得他说得还是挺棒的。我毕业后一直是在大学里待着，看那些不知痛痒的所谓知识分子看惯了，看《读书》上那种酸腐的文字看多了，感觉好像有很多年没有听见有人这么说话了。看了这些文字，再看他画的那些画儿，你就大致明白他为什么这么画画了。

他还说了画画之于他的用处。他说："我想与人亲近，但接近人时心里总有些担心害怕，我在这种矛盾中生活，有时与同类们游戏，有时与同类们无关，是个畏怯的旁观者，远远望着人。画正是在这种矛盾中产生的；我喜欢用比较长的时间完成一幅画。我相信这是非常重要的。""画里需要一点儿张扬，好将观众吸引过来，停下脚步；但只需要这一点儿，不能再多了；就好像我们喊叫一下，剩下的是静静的呼吸，有点谦虚，有点悠闲，有点安静——那样一种感觉。""我用生产厂商原本的肉色画人的皮肤，假如观者从视觉上感到荒唐，那么是否能提醒我们，有些我们认为既定的想法是多么荒唐，因为全世界的颜料商之所以将肉色调配成这样，是因为全世界绝大多数人认为肉色是这样。"

你看，他说得还真是不错。

采访时间较长的是杨茂源，也是周祁、祁志龙和方力钧的大学同学。大学毕业后，他回了大连，住在海滨山上一座日俄战争时期建造的房子里面画画。他拿出那座房子的照片给我看，一片光秃秃的山上一座孤零零的建筑，好像是存炸弹的仓库。像大多数从外地来的画家一样，他也是慕此地之名来到这里。我们去了，周祁、祁志龙躺在他的床上，

杨茂源坐在一个旧柜子上不住地抽烟，大家就在1993年春天的又温暖又有点儿懒洋洋的空气里瞎扯。屋子里的墙上挂着大大小小的一些颇有塔皮埃斯之风的油画，沙子、麻布、油彩，边边角角收拾得很考究。中午时，杨茂源买来挂面做给我们吃，我出去买了些猪头肉和啤酒来，大家边吃边聊。其间王音来借颜料，出去时站在一束光里回头和杨茂源说话，我让他蹲在墙边，旁边有一个麻袋，他就像个麻袋一样蹲在那里让我拍照。那时王音还年轻，像个正在上学的大学生。此后再也没有见过他。前些年，偶然在田彬（现在改叫师若夫了，仿佛翻译过来的白俄时期一骑兵中尉的名字，不知道为什么一名字还改来改去！）给的一本展览样本里见到王音的照片，不复当年模样了。

过了些日子，周祁请来他原单位外文出版社的一位摄影师，用哈斯相机柯达反转片拍画家们的画。杨茂源的画较小，还好拍一些，岳敏君的画都挺大，只好搬到街上来，在阴影里用漫射光拍。老岳一手扶着大画，像个民工。此时的老岳还没有什么名气，但他的画画得真是来劲，全是以自己为模特儿的整齐方阵，站在天安门广场上咧着大嘴夸张地直乐。采访他时，他说自己什么流派都不是，但对自己的画很有信心。他认为许多有名的人的画都是狗屁。他的画暂时还没有人买，但这不是个问题，早晚的事儿，他说。不过为了生计，他还是做了一份家教，给一个孩子辅导美术课。采访他的一个中午，我请他走了很远在一个小馆子里吃饭，本来想多聊会儿，他说不行不行，到时间了，得去那人家给孩子上课了。走出饭馆，老岳站在马路上，回头和我说

再见时，那模样儿极像他画里的形象。我让他站住，拍了几张照片。

和老岳住一个院儿的是唐山来的杨少斌，一进他的屋里，就看到他那幅篡改当年珍宝岛自卫反击战时著名油画《生命不息，战斗不止》的作品。杨少斌模样极平易近人，好说话。他的身边跟着个穿白衬衣的女孩儿，说是北京大学英语系的教师。

1993 年 5 月初，天气已是很暖和了，村道上到处是尘土，杨树的叶子在阳光里散发着有点儿呛人的味道。画家村的一家代理他们作品的画廊开业。画家们自然是倾巢出动，挤满小院儿和外面不长的一条胡同。人群中有些老外，好像 BBC 的人都来了。也有些国内的媒体记者到场。画家们手里攥着啤酒，三三两两地说着话，走来走去，有些兴奋，纷纷在小院儿的墙上签名。我在人群中穿来穿去地拍些照片，和相熟的一些朋友打着招呼。一会儿，老栗来了，一些画家围着他说话。过了一会儿，田彬走过来和老栗说了些什么，然后又拉着老栗的胳膊把他拉走了。过不久，一辆警车开来，停在不远处，几个警察走进小院儿，脸上表情冷漠，摆着手让所有人都出去，要和画廊的主人说话。空气有点儿紧张。我站在胡同里，那些画家都抱着胳膊站一旁看着，眼神儿有些茫然，不知道会发生些什么。有些人已经回家去了。媒体的几个记者不敢拍照，站在胡同的头上看事态如何发展。我继续拍了些照片。过了有半个多小时，那画廊的老板被警察带着走出来，穿过胡同，朝警车停着的地方走了。人群也渐渐地散尽，胡同里一下子变得空空荡荡。

5 月 28 日，我造访栗宪庭先生的家，就圆明园画家村为世人广泛

关注，及如何看待这种关注和评价美术界这种格局，和栗先生做了一个长篇的访谈。至此，为陈冠中《号外》所做的有关圆明园画家村的报道就算结束了。此后，我再也没有去过这个村子，因为接下来我开始做其他领域那些艺术家的采访，并忙着整理采访的文字、冲洗照片、编排这本《号外》的稿子。尽管几次想再去那里补拍一些照片，但已经不再有时间让我去从容地待上一阵子了。只是通过祁志龙、杨茂源等人的帮忙，补充增加了叶友、宋永红、王劲松等人的一些作品和自述性的文字。印象深刻的是，叶友的自述文字写得异常混乱，仿佛有什么在心中躁动，又说不利索和究竟，起急。看着这些仿佛四处乱走没头苍蝇一样焦虑万分的文字，我甚至担心这哥们儿别有什么毛病了。

再以后，就听说那里的画家被勒令搬走，一部分人散布于城郊各地，或者是遁入城区深处。一部分人粮草用尽，困厄不解，只好打道回家去了。至年底，那个被世人关注的画家村基本上不复存在了。

到 1993 年 7 月，这档子事儿就算是给做完了。我按考虑好的结构把各种内容码在一起，文字、图片也让陈冠中看过了，表示满意。可过了一阵子，在公司中经常见不到陈冠中人影，也不知道他那期专题的《号外》还做不做。接着，周祁在这里也待腻了，说要到广东挣钱去，而且说走就走了。撂我在这里做什么呢？没有什么可干的，真是毫无意思。忙过一阵子，陈冠中回来了，可不再提这档子事了。问起来，只说是以后再说罢。我也不便深问。还在这里干什么呢？走吧。决心一定，也辞职不干了。

忙了这么长时间的一件事儿，就这么黄了，心中觉得有些不爽。当时和采访的各位都把话说出去了，要出这期专题的《号外》，事一搁浅，如何向他们交代？好一阵子，我都在想，这香港人真是相信不得。气归气，我还是想做些补救。此时，朋友岛子已经在深圳操持《街道》杂志，并约我在北京张罗着给他供稿。我编选了一组有关圆明园画家村的照片和文字，并与栗先生的访谈对话，一起寄给了他。不日，收到杂志，发得挺有规模。图片四大版，外加三版的访谈文字，该说的话也差不多都说到了。我觉得稍松一口气，尽管与当初所要做的相去甚远，也算是对那些我采访过的居住在圆明园一带的画家们表示了一点儿意思罢。

过了十年。

去年年底，拍照片的赵铁林打电话来说，他花了不少时间拍了个宋庄画家们的专辑，准备出本书，让我也写点儿文字搁进去。不知道为什么当时就答应下来，因为我已经发狠誓不再应承别人的稿约了。再说，宋庄尽管也去过若干次，但没有什么特别的想法和印象。仿佛挺平静，不像过去到圆明园画家村时那样有点儿激动人心。有什么可说的呢？一种东西将成未成之际，充满一切的可能，或者是不可能，最是惹人动火。我觉得圆明园时的画家就处在这样一个状态。所以，字儿码了这么多，全是写圆明园画家村时候的事儿，而且主要是为了回想一下那个时间里干过的一档子活儿和见过的那些有意思的人以及他们的事儿——尽管都是些十分表面的印象层面的事儿。十年都过去

了，很多人我再也没有见过，不知道他们去向何处。有些人却发迹了，声名显赫，在海内外已是了得的人物。我在宋庄再次见到了他们。他们已经过上了平静而且小康般的或者是有产阶级的幸福生活，盖了大房子，养了大狗，不时有电视台的奇男怪女在他们的院子里架上摄像机采访他们，不时地有买主儿揣着银子造访他们的小院儿。但对于这些，我知道的很少。有人知道得多，还是让他们来说罢。我所知道的，只是现在居住于宋庄一带的一些画家的一点儿陈年往事，算作这册宋庄摄影专题涉及的内容的一点儿补充。也算是给老赵交个差罢。

有一点儿事值得一记。年前一天下午，突然接到焦应奇兄一个电话，说正跟陈冠中在一起呢，你跟他说话。陈冠中？都十年了，这兄弟从哪儿突然地给冒出来了？那边的陈冠中接过电话，声音倒也不变，彼此问候一番过后，问起当年为《号外》搞得那些东西还在不在，说他准备找个机会把那些东西再出一下。我说好吧好吧，找机会罢，我等你的消息。挂了电话，我转身进厕所撒了泡尿，然后下楼骑上自行车，到学校接孩子去了。

今日天气真好，
独自呆在城郊。
啃了几只苹果，
看了一树碧桃。

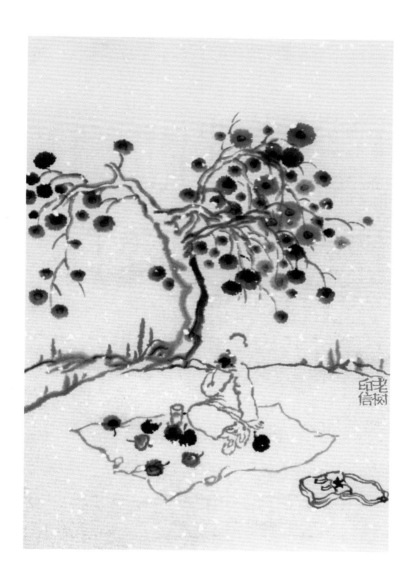

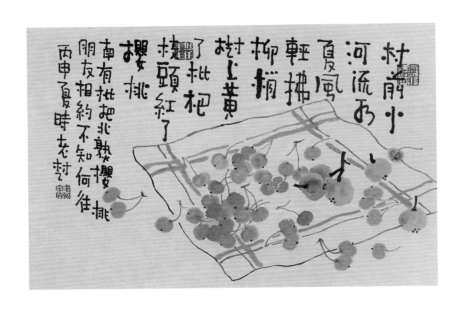

村前小河流水，夏风轻拂柳梢。
树上黄了枇杷，枝头红了樱桃。

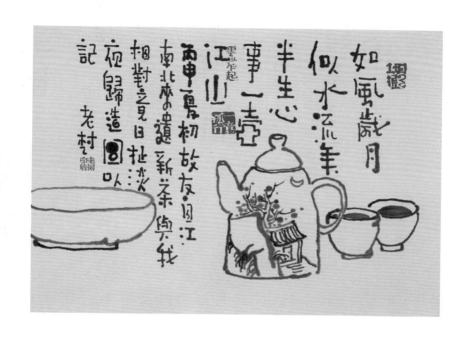

如风岁月，似水流年。

半生心事，一壶江山。

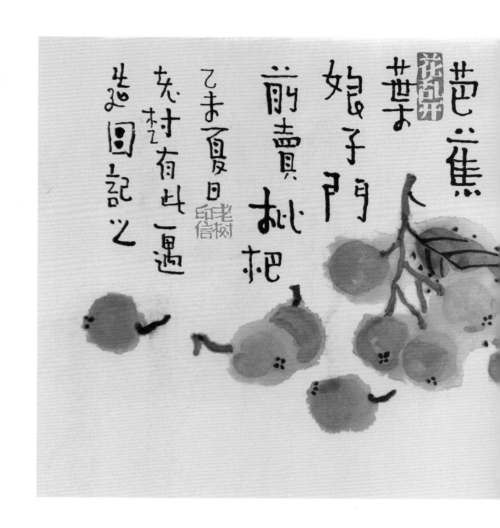

芭蕉
茫茫
娘子門
前賣枇杷
乙未夏日
先村有此一遇
遂回記之

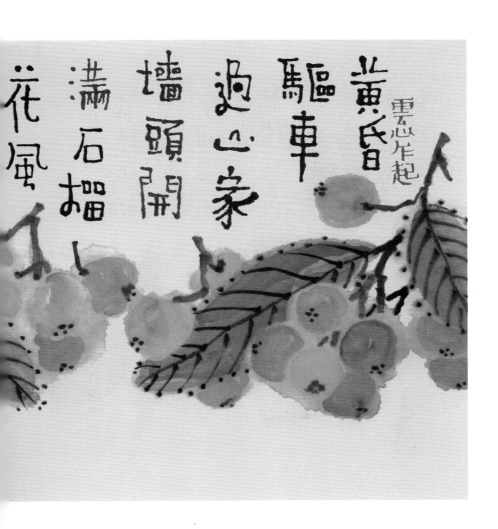

黄昏驱车过山家，墙头开满石榴花。
风动一树芭蕉叶，娘子门前卖枇杷。

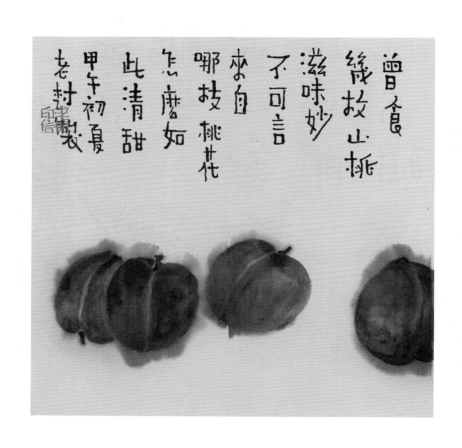

曾食几枚山桃，滋味妙不可言。
来自哪枝桃花，怎么如此清甜。

无花亦结果，有意却不行。

道理在自然，天地本无情。

周末曾去山中
揉了半兜
酸枣，碰见
一個小妞
摸樣長
得挺好
没……
了……

老树
信印

周末曾去山中，采了半兜酸枣。

碰见一个小妞，模样长得挺好。

……没了。

天下熙熙，世情戚戚。此身飘零，何处可依。

清夜有悟，一叶菩提。无内无外，无明无迷。

买了三个小甜瓜，瞅它半天画成画。
看着画儿开始啃，可惜味道有点差。

记得当年吃甜瓜，一顿我能干掉仨。

两手发黏甜如蜜，又是洗来又是擦。

朋友去南方，经年未相忘。

寄来一箱大石榴，倍儿棒！

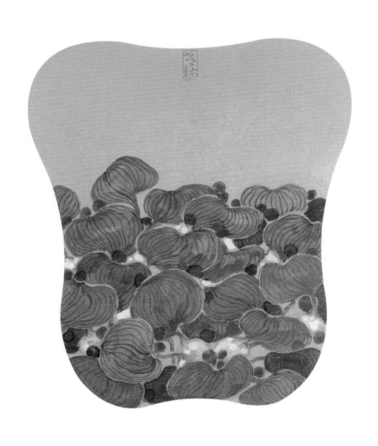

作为一个大胖子，夏天日子真难熬。
水中葫芦也不瘦，可是过得挺逍遥。

如花总嫌招摇，且做一棵水草。

平平静静活过，然后随水走了。

天儿忒热，走路直骂娘。

街头买些老冰棍儿，

分给你们尝一尝，是否透心儿凉？

近来多湿热，躲都没处躲。

清炒俩苦瓜，败败心中火。

坐在芭蕉树下，吃了两颗木瓜。
心中别无意思，眼前几枝闲花。

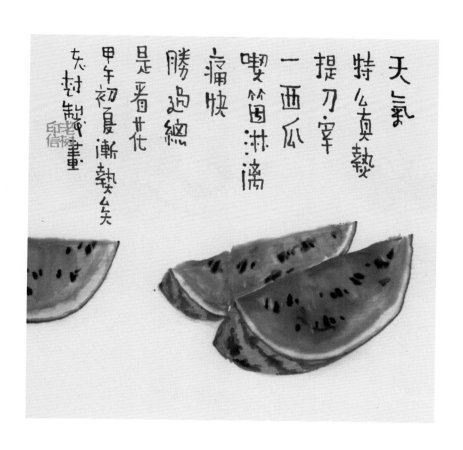

天气特么真热，提刀宰一西瓜。
吃个淋漓痛快，胜过总是看花。

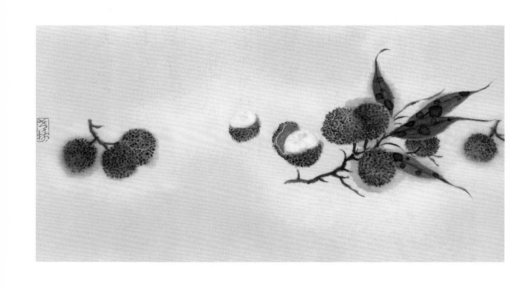

千里长安送荔枝，贵妃一笑曾入诗，
说了半天皆废话，不如剥开直接吃。

炝炒圆白菜，宜做罗宋汤。

面包或米饭，也土也能洋。

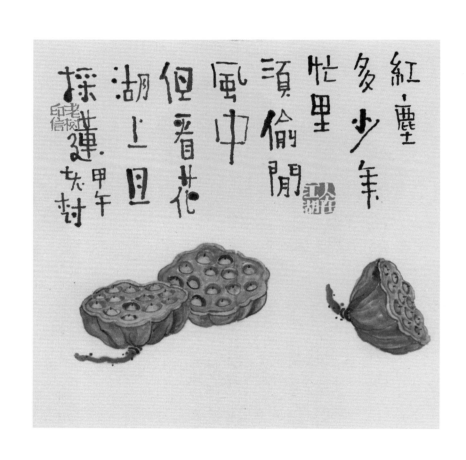

红尘多少年，忙里须偷闲。

风中但看花，湖上且采莲。

男女多机心，朋友难同行。

江湖有莲子，顾盼却多情。

水边几枝薄荷，竹下一寸冰心。

聊与草木为伍，不愿和人相亲。

狂花满屋子
落叶半床头

睡在画报里的民国女子

　　民国女子什么样儿？小的生得晚的，没有见过。见过的，都成老太太了，腿脚都已经不大灵便，化石一般移来移去。尽管也是自那个时候过来的人，但当年生动的花朵一旦化成了石头，再生动，她也是个生动过了的化石，不复当年"女子"的模样儿了。

　　可我无端地觉得，那时的女子与今日的不同。不同在哪里，我也说不上。只是觉得，民国的女子干净，且有静气。我不是不喜欢今日的女子——不喜欢也得喜欢，谁叫我没有赶上那时候呢？我只是要说，我喜欢这静气，看着就让人舒服。

　　这些年里，也是眼前瞅着没有什么像样儿的人物了，大家说起那些心中景仰的人物来，一一地数将过去，什么鲁迅林语堂沈从文徐志摩戴望舒穆旦陈寅恪钱钟书老舍梁实秋丰子恺等等等等一串的名字。女子呢？三毛琼瑶亦舒席娟席慕蓉一路地看过来，黏黏糊糊叽叽歪歪，不灵。把头扭回去，忽然发现，张爱玲！作品翻出来，大家吓了一跳，仿佛一

块质地上好花色暗淡细碎却不掩其艳冶华贵的丝绸，从箱子底下被抽了出来，大家看着直是气短。叹过了，数过了，再一想，怎么都是些民国时候的人啊？活到今日的，也是那种最生动了得的人生都已经是搁到了民国那时候，而此后基本上是在胡乱活着的人物。尽管也是让人家时时尊敬着，逢年过节上级领导也要提着礼物捧着鲜花登门去看看，目的当然是为着显得领导尊重人才且有文化，后面还必要跟着个电视台的摄影机。可这种意思的尊重——报纸也在反复地说着他们是"国宝"级的人物，弄着弄着，他们也就才华丧尽锐气全无，成了权贵要人们拿来说事儿的"活宝"。日后连他自己说起来都不好意思了。这也真是一件叫人沮丧的事情。

可文字的作品，描述出来，大家一通想象，感受出各种的况味，却终不能见到那个时候的实在模样儿。好在去时不远，照相术也早已发育成熟，民国的景观，彼时人物的行为容止，不难留下斑驳印记。这些年里，有图的书也多了，老旧发黄的照片渐渐移到众人的眼前，仿佛老式留声机沙沙地响动过后，失真已久曲里拐弯儿的声音从一台怪里怪气的匣子里漏出来，听着叫人真是柔肠寸断，一时不知道说什么才好。

但仍然是不够。散碎的图片偶然地从眼前过往，零星的、彼此少有关联的图像片断，终难在这种观看当中形成一个可以舍身其间的视觉空间和心理空间。当然，有电影。那些拉毛了的黑白电影胶片被放映机的轮子用力拽动，闪烁明灭之间，雪花飞舞，民国中的人物在一块肮脏的幕布上走来走去，拿捏着怪异的腔调说着台词儿。也是好。但电影是拟

态现实的营造，看它之时，心中存有一念，知道那是假的。雪花飘完，灯光亮起，回过神儿来，不再容易把它当真。纪录片呢？有关民国时代的真也是太少太少了，尤其记录那些世俗当中的琐细生活的影片，你能看到多少？再说了，可有一部连续不断的纪录影片，为我们把一个时代完整的，哪怕是每月发生的事情记录下来？

也只有照片了。与彼时电影相比，摄影师数量自然要大出许多。他们散居各地，且屁股后面有各路报纸催着，所见所记，涉及之广大、之琐细入微，也真不是电影可以比较的。彼时又无电视，远处起了什么变化，江南杏花开否，东北寒彻几时，明星到了哪里，前方战况怎样，还得翻翻画报看看照片方才知晓。几十年攒下来，这些数量极其可观的图片相互勾连重叠，复制出了一个待在纸上的，却早已是过往久了的山河岁月。

1993年秋天，与朋友开始制作一册《旧中国大博览》的大书，时间段落在1900年至1949年10月之间，正好是20世纪前50年，按我们习惯的说法，也就是"旧中国"吧。因了这个机缘，一猛子扎进了这个旧中国的水塘里去，一年有余，再无他顾，天天都在搞各种文献资料和图片。想想看，一年多的时间里，四围堆积的和墙上贴着的，全是那个时候的照片，脑子里也全是这些黑白的图片。质量又不及现在的好，残破划伤，霉斑点点，颗粒粗糙。看着这些，你会强烈地感觉到，那个时代端的是一个又黑又旧的时代，真是佩服第一个称此为"旧社会"的那人。资料收集齐了，近五万张照片，按编年体例排起来，细化到每个月，然后再事细化的增删剔补，就发现，游着游着，初时的一片水塘，慢慢变成了

一条大河。

正是因了这档子事儿，开始看到自 1926 年就已创刊的《良友》画报和稍后创刊的《北洋画报》《现代画报》甚至《明星》画报《联华》画报等等一干以图片为主体的画刊。得了朋友的帮助，坐在图书馆期刊部一张靠窗户的大桌子前，每日口袋里揣一屉猪肉包子，小心地将杂志一页页翻过。七十多年前的画报，已是纸质泛黄、松脆，耐不得仔细摩挲。一个多月，自 1926 年翻到 1946 年，仿佛在民国大地上走来走去，看到的京畿风景、都市器嚷、乡村俚俗、山河岁月，乃至战事紧急促迫，步步关心，竟然也有点儿一时回不过神儿来。中午闭馆，出得门去，阳光一地，四围皆是背着书包捏着汉堡的男女学生们，方知道已是身在新社会了。

翻着翻着，就注意到了民国女子。彼时这些杂志并不贪言重大的话题，更无宣传教化的事功，端的是要平常俗人看的。所以封面与我们现在看到的也是一样：大美女。拿捏合度的姿势，有点儿做作，有点儿矜持，看着就是好人家的孩子。拍过了，有专门的手艺人在上面小心点染敷上水色，印出来，色彩浓重，却也并不艳俗，看着仿佛如画儿，里面人物与看他的那人总有那么一种隔。这一隔，倒是让人觉得那美人儿距你远着，有点儿不大真实了。如此，却让你少了今天看封面美女如看一块上好鲜肉的那么一种非分想念。其实非分想念得久了，便又觉得再无想头，渐至麻木无趣，空余那些千娇百媚的脸蛋儿在街头报亭前四处张望。

再翻过去，民国女子各色人物，或大户小姐名门淑媛，或小家碧玉

村姑柴禾妞儿，一一都有关照。初不在意，偶然一张，只觉得是态度娴雅，衣着平素，衣服搭在胳膊上，脸上溢着母性的爱意，可敬，却也可昵，在人群中平静地走着。或者是坐在照相馆里，精心梳理打扮过了，分明是要来照一张相的，却也简朴整洁，一脸的干净无辜，远不及今日一个平常女子打扮得那么夸张。样子呢，也只是坐在那里，表现出一种在家里不知演习过多少遍的表情态度，让人拍照。

就觉得有一种安静的好，温婉良顺，教人怜惜，其实远不止此。其实也是一份说不出来的那种感觉，只是觉得好。翻看得多了，便觉得民国女子在杂志里渐渐地醒了过来，在你身边走来走去，做着手边的事。彼时也是女性革命过了的时代，女子也进到工厂去做工了，也在大学里读书了，也在医院里做看护妇或者在公育院中做了孩子王，却只见到她们尽心尽力地在那里做工，看不出女子脸上有些许革命的痕迹。

革命了的女性呢？民国中的革命女性不似今日女子那样多有戾气，自是有一种特别的神色。心中先是有了主意，留一字纸，拎一箱子，毅然离家出走。然后除了旗袍落了首饰打了绑腿，跟着男人风雨飘摇，也是千里万里走过了。再看她的日常行止，总还是有一种民国才有的素朴雅静，还有那么一种矢心一意的担当。中山舰事件，孙中山为叛军追杀，宋庆龄神色平静，对孙中山说："你先走，我断后。"那不是下属对一个领袖的掩护，那只是一个民国女子对丈夫的平常意思。再看看延安时期那些领袖婆姨们留下来的照片，个个也真是质实明朗，动静得体。曾听在延安整风运动时拜访过毛泽东的陈荒煤说起一事。陈荒煤与萧三一

并去与毛泽东闲聊，坐在院子里的石桌前抽烟。江青着人到老乡家里买来一只老母鸡，宰杀干净，炖得一大锅鸡汤，尽数端到众人面前。彼时正是延安一地饥馑饿饭的年头。

看得多了，好像走在了民国时代一条老旧的街道之上，两侧皆是窄仄昏暗却是门面干净的小铺子，有幌子在头顶上飘来飘去，有无轨电车响着铃铛贴地皮上滑过去，亦看到那些女子或坐黄包车，或是步行，裙裾摆动，影子一般在你的眼前来去过往。

只是无法上前打问：她们可是喜欢我们待着的这个时代？我看着她们一路地走过来，着素布旗袍，淡然的笑靥，一脸的诚恳和简单，不信这世界会有什么大不了的变化。走到跟前，亦是淡然地看着这一时代的人们一副疲惫不堪的神色，趴在一台叫作电脑的机器面前，无聊地弄来弄去。

陋室静无花色，且插一剪绣球。

夏花别有风致，可解心头清愁。

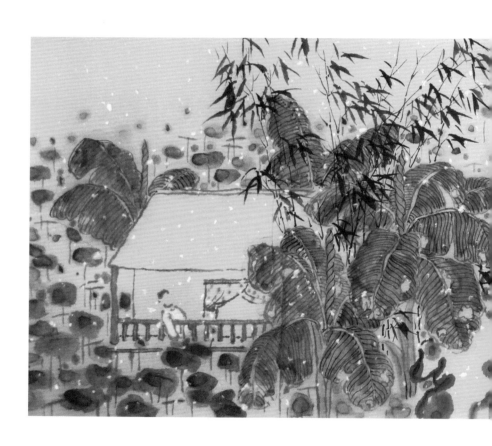

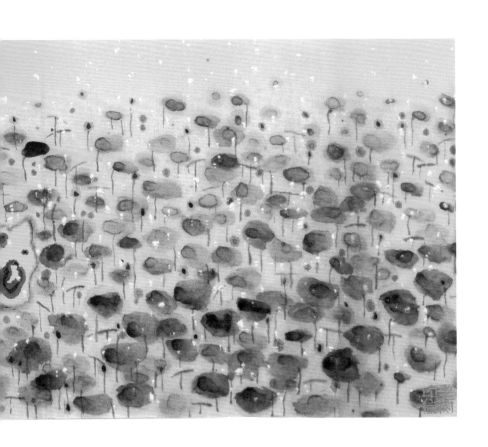

城外湖上尽荷花，荷花深处是谁家？
何时借宿待几天，看花纳凉吃鱼虾。

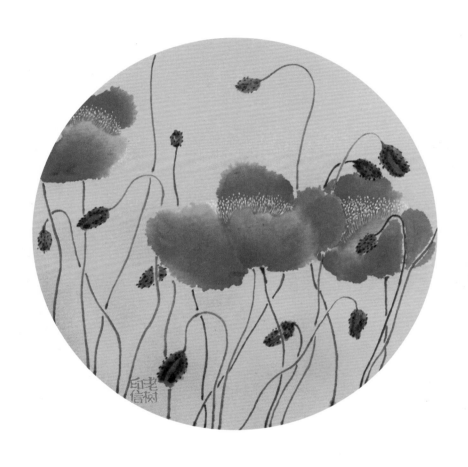

犹记梦里狂花，开在无边麦田。
一对天山侠侣，抱剑来到跟前。

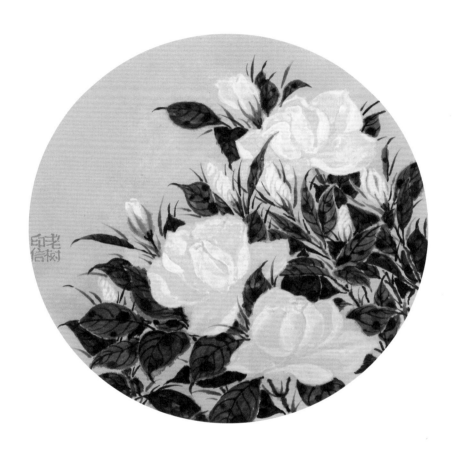

相约栀子花下，无语但闻花香。

夜风吹过小楼，明月照在大江。

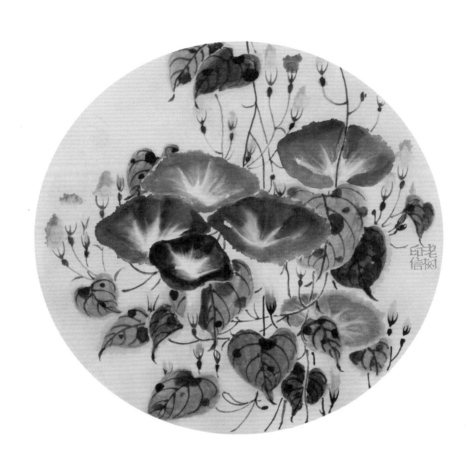

已经十年未见，日子过得好吗？记得村后果园，临水有道篱笆。

清晨你在等我，朝颜正在开花。那些花上露水，湿了你的头发。

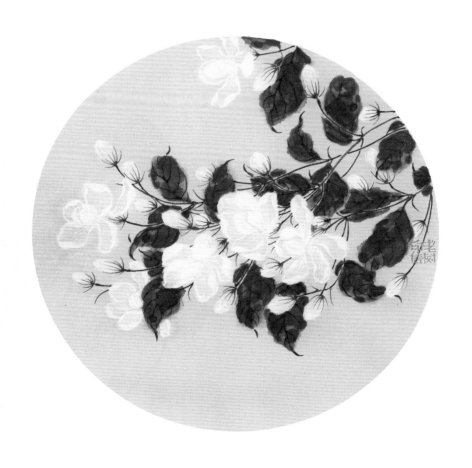

晨雾乍散还浓，河边茉莉花开。

小镇还没睡醒，娘子坐船回来。

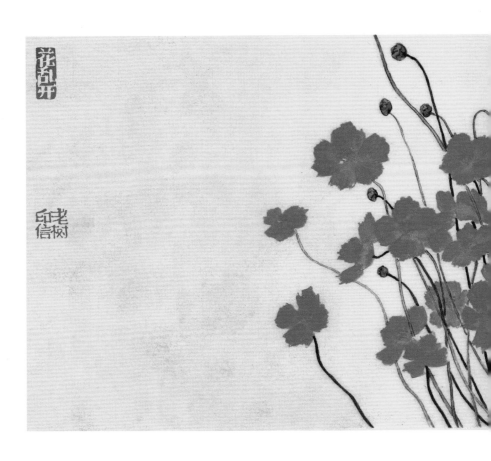

花乱开

老树
信印

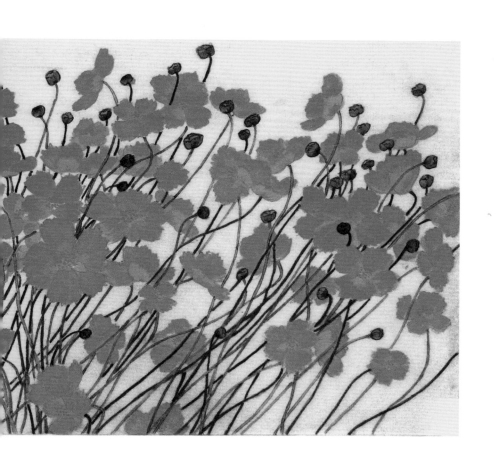

夏风越吹越远，乱花迷了人眼。

你看那些蝴蝶，随花去了天边。

一株盛开合欢，长在邻家门前。一位好看姑娘，住在小院里边。

很少见她说话，路遇但笑不言。后来嫁到远处，心中惆怅几年。

侧身江湖一隅，安安静静绽放。

不想要人记得，名字写在水上。

朝颜花开，篱上缠绵。临风弄碧，态度雅娴。

知君路过，垂露眼前。轻颦浅笑，静美不言。

听说心情不好，周末无人来陪。
要不约你出来，一起去摘草莓？

就想遁入花丛，刮着紫色的风。

躺在紫色的大地，做个紫色的梦。

狂花满屋子　落叶半床头

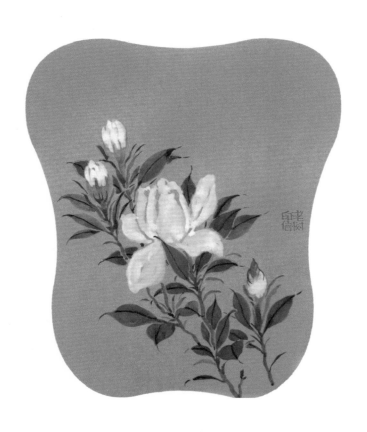

夜深月残常做梦，晓来风细时弄笛。
谁家窗下栀子花，静香偏往心头移。

晋人
门下

乱世写大意　浑水摸小鱼

人之活着，不易。

平常年景，风调雨顺，五谷丰登，世事平和，无大起大落，男耕女织，孩子读书，大家有吃有喝有做有歇，还觉得累。要是赶上个乱世，人心不古危机四伏朝不保夕，你怎么活着？

我们生活的近六十年的时间里，我们遭遇的翻天覆地的大动荡，我们所经历的日新月异的事情，不仅没有让每个国人疯掉，还让我们都成了这个世界上最坚强的人。用老百姓的话来说，每个中国人都活得很皮实。中国人活着都不怕，还怕死吗？老子当年就说了："民不畏死，奈何以死惧之？"于是大家就不想死了，死算什么？一碟小菜儿，境界不高。境界高一点儿的是什么？那就是明知道活着不如死掉痛快，明知道活着比死掉还难受一千倍一万倍，可还得要活下去。于是，你就得凑合着活下去，努力地、想尽各种办法活下去。

可活着你得有点儿特别的手段和技巧。作为一个平头的百姓，活下去的唯一一个方法，那就是看，远远地看。你不能指望别人会有什么改变，

你也不能躲进深山里去不出来——很多画画的都喜欢画隐士：大山深处，一间茅屋，几丛修竹，两棵歪脖子松树，白云缭绕，后面一道瀑布落下来，隐士呆坐在一块大石头上整天没事儿干——可那是空想，不是现实。

于是我们就只能看。趴在按揭贷款买来的房子的阳台上、窗口上往下看，趿拉着一双拖鞋站马路牙子上看，或者是光着膀子趴在自家那台破电脑上看。反正，没事儿了就乱看。

看着看着，你就发现，这个世界在你的眼里慢慢变得挺好玩儿了。有那么多有名的无名的人在那里瞎折腾，有那么多充满激情的好事者在那里扯淡，真是泥沙俱下花里胡哨人声鼎沸你方唱罢我登场。中国人的想象力、创造力、耍嘴皮子的能力，特别是身体的动物本能得到了空前的发挥。"天连五岭银锄落，地动三河铁臂摇。""四海翻腾云水怒，五洲震荡风雷激。""不须放屁，试看天地翻覆。"新闻联播天天在说，革命形势一片大好，而且越来越好。你还寂寞些什么？

这么美好无比的一个时代，这么沸腾混乱的一个时代，不由得你不投身其中。这些画里的内容就是鄙人投身其中看来的、听来的。初始只是有点儿好奇，将好玩儿的事情画出来自己看看，再发给那些无限热爱生活的朋友们看看。不想这好玩儿的事情每天都在发生，每天都让你充满了惊讶、惊喜，目不转睛目不暇接目瞪口呆笑都笑不过来。

这些画的题材来源基本就两个：一个是这些年来国内各地发生的各种好玩的新闻事件和新闻人物，这些事件借着微博的东风得以迅速流传、讨论，这些人物一夜之间成了万众瞩目的名人，然后又在几亿网民一人

一口唾沫汇成的海洋里淹得没口气儿了。从道德的角度来说，他们是多行不义咎由自取死掉是早晚的事儿。从娱乐产业的社会性功能的角度来说，他们匪夷所思的英勇事迹，他们大无畏的献身精神，极大地丰富了像我等这样广大人民群众的日常精神生活，减轻了人们对于现实苦难的感受程度，减少了中国精神病人的发病率，也算是帮了政府一个大忙。

另一类是网络上和手机短信当中流行的各种段子。这些段子的内容大多直面现实，应对神速，调侃自如，相当一部分写得充满智慧，语言通达活变。说实话，看看这些段子，你不得不相信中国最机智最聪明的人其实都隐藏在市井民间。他们简直就是才华横着竖着都在往外溢，而且比那些所谓的文人知识分子要诚恳得多，也勇敢得多。不仅话说得明白，有元气，而且还有担当。古人说过："礼失求诸野。"要找明白人，找聪明人，当下，就得去看看这些段子，就得去微博上找。那里高人乌泱乌泱的。怎么说国中缺乏人才呢？怎么说中国文学没落了？真正牛的文学都在网络上手机中啊！

其实，我过去不是这么画画的。我跟许多人一样，一直在那里装，一直觉得画画是件挺"那个"的风雅之事。所以提起笔来时，顺便提起来的就是颗好古好雅之心。先是一味追摹古人笔墨，继而使劲儿想象古人什么什么心境。时日一长，画中意思，便距古人近，离自己却远。看看我们身边的那些书画家什么样儿？留一把胡子，穿个对襟大褂儿和青布鞋，家里弄一堆仿古的家具，养几盆不死不活的兰草，挂几张俗不可耐的字画，说个话写个小文儿，也是半文不古的。平日里喝喝茶，弹弹

琴，摆弄摆弄几块破石头，弄得自己像从坟地里刨出来的一样。什么是古代？古代不就是古人的现在吗？什么是现在？现在不就是将来说起的古代吗？你装什么装？

所以，咱就不好意思装了。咱就有什么说什么，看见、听见什么画什么，想到什么画什么，不必装。不装说起来容易做起来难。为了这个不装，我折腾了三四十年。看得多了，所谓经多见广，许多事渐渐看得明白起来。人之一生，不就那点儿破事儿嘛，有什么想不明白的？想明白了，通达了，你就会放松下来，将过去那些所谓的标准所谓的规矩看得稀松平常，你就会在心里顿感自由。你管它什么古代现代后现代，你管它这流派那风格，不想这些。你就自由地去表达你心里的想法就是了，所谓无古无今无中无外荤素不拒雅俗无别嬉笑怒骂自成一种好看的图画。

说来说去，其实意思很简单，画画，乃至其他一切语言的表达，无非是诚恳与自由。有大诚恳在，可见出真的性情与大的襟怀。有自由之心境，可言语无碍从心所欲应对裕如。除了这个，还有什么？

还真是没有什么了。

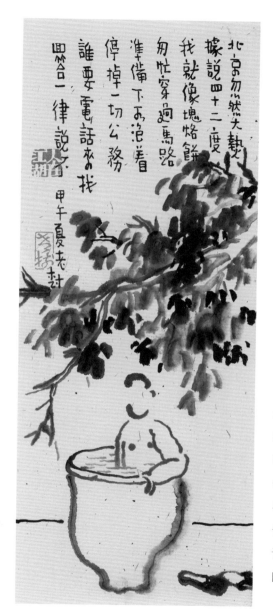

北京忽然大热，
据说四十二度。
我就像块烙饼，
匆忙穿过马路。
准备下水泡着，
停掉一切公务。
谁要电话来找，
回答一律说不。

风扬青麦，你动我心。

本来如是，从古至今。

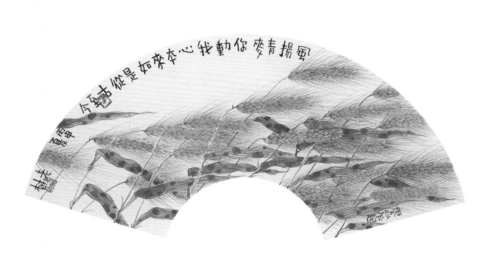

風揚青麥你動我心本來是好像從今

甲申仲夏 杜若 眛

终于挨到周末，池塘一边闲坐。

最近有点瞎忙，当须闭门思过。

雨后河岸，独自徘徊。

萋萋青蒲，有风吹来。

小园芭蕉绿，花开不知名。

独在幽静处，坐久便生情。

为赴旧约去荷塘，遥想当年多轻狂。

如今经历许多事，

一样的花香，一样的月光，何必再提旧时伤?

记得桥上初见，
雨打十里荷塘。
去年重游故地，
想起你的模样。

老树
信印

137

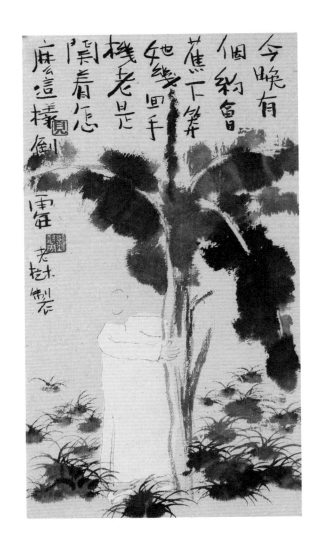

今晚有个约会，蕉下等她几回。

手机老是关着，怎么这样倒霉！

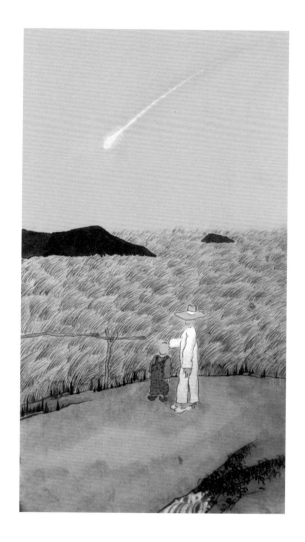

心怀虚无之念，万丈红尘潜行。

平生安稳即好，不必妄自多情。

此生太短暂，
安闲有几许？
熬到下班后，
卧听黄昏雨。

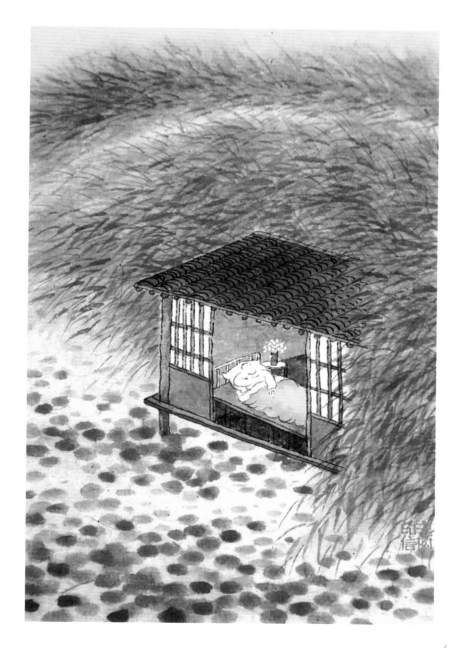

特想有个小院，

种上一架吊瓜。

猫儿一旁做梦，

我坐下面喝茶。

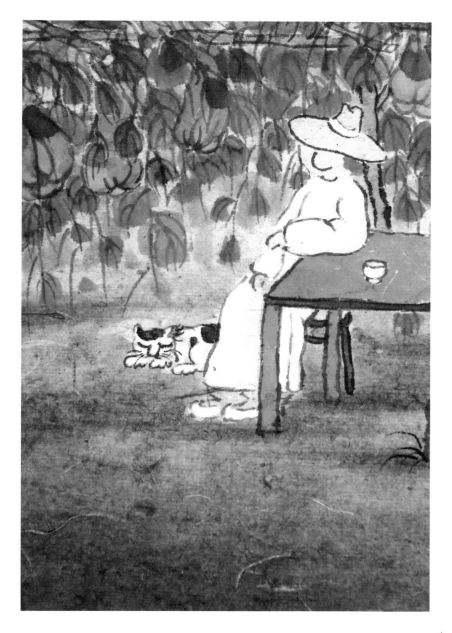

距离城市很远的地方，
花儿在开，河水流淌。
夏雨落在夏季的旷野，
有风吹过无名的村庄。
我在雨后泥泞的路上，
你在青草覆没的路上，
去往相反的方向。
在以后的岁月里，
在所有的梦境里，
记着你的模样儿。

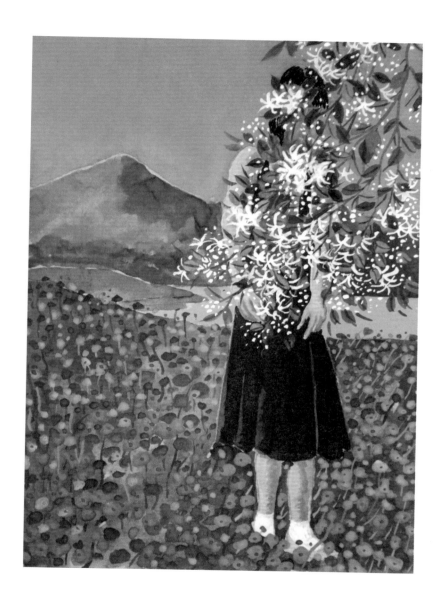

黄昏山雨后，
庭下寂无声。
徘徊乱竹下，
不愿再回城。

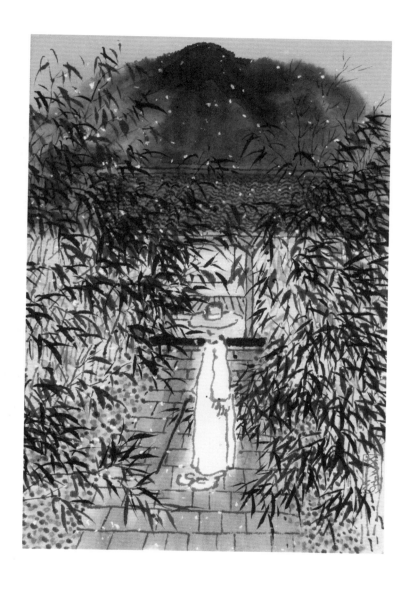

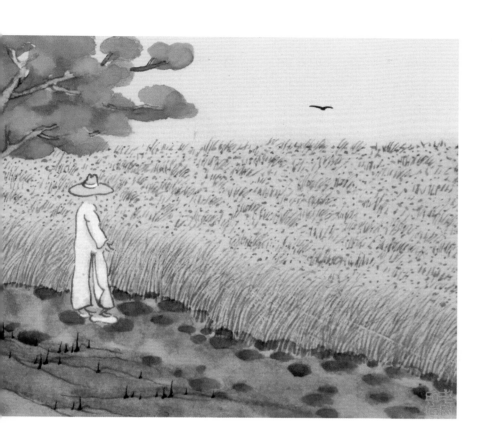

夏日黄昏时分，无边无际麦田。
布谷时远时近，路边一位少年。

刚刚学会游泳，偷偷大河练习。

几回差点淹死，母亲没少着急。

夏日的晚风，寂寞的花枝。

拥半盏清茶，对一册古诗。

荷花村前乱，月光山后斜。

葡萄美酒夜光杯，男人骑马女人追。

把我的悲伤留给自己，

你的美丽让你带走。

中午操场转转,遇两文艺青年。

有点迫不及待,已是夏天打扮。

我见一池新荷，
菡萏乍露绯红。
意恐风雨摧残，
让她开在画中。

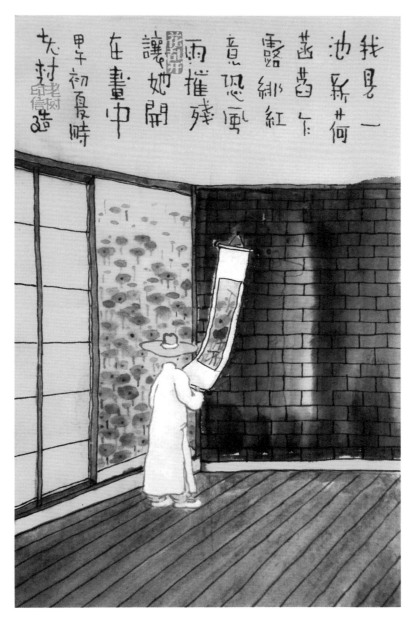

我是一池新荷
茜茜乍露绯红
意恐风雨摧残
让她开在画中
甲午初夏時
尤村老樹信造

我本一介布衣，
读过几本残书。
种些竹子芭蕉，
免得人说咱俗。

当年上学时候，夏季暑热难熬。个个拿把蒲扇，上课你挥我摇。

如今情形大变，教室都有空调。都爱新生事物，可能是俺无聊。

民国时代无限风情，看来看去能有几般？

长衫男人北京胡同，旗袍妓女上海外滩。

管他山河万里，
春风已经吹起。
刷卡买舟一叶，
我载花去看你。

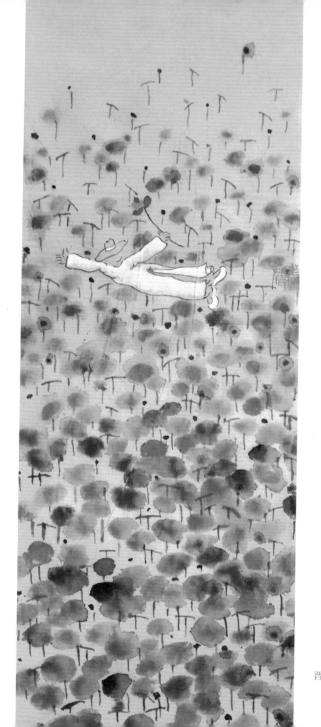

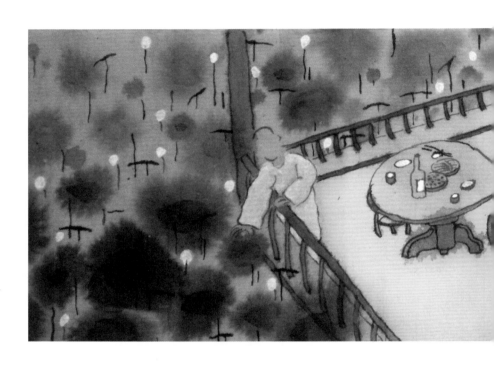

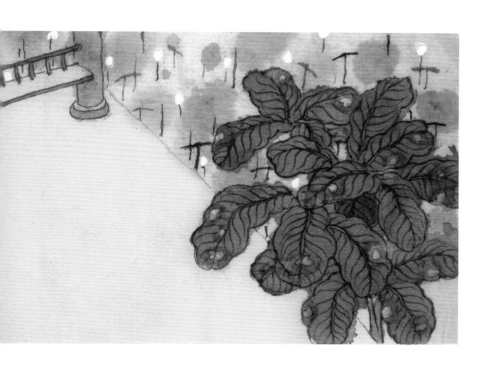

观荷水边，听雨廊前。身远名利，自可有闲。
作云外想，在花下眠。淡然自处，无须多言。

贪看天边月，爱沐荷底风。
雨从云中起，念从心里生。

闲来芸庭小坐，满目湖山清阔。
心中万虑一空，新月慢慢移过。

心中存一念，何必觅知音。

听风吹过耳，对竹两清心。

活着从来非易事，百般纠结到如今。

唯有几物可为伴，一杯茶、一阵风、一床琴。

夏雨湿了绿柳，樱桃染了红唇。

面壁一寸相思，对窗几朵闲云。

你就像一棵玉米。

你像好几棵玉米。

你像一大片玉米。

不不不，你就是玉米。

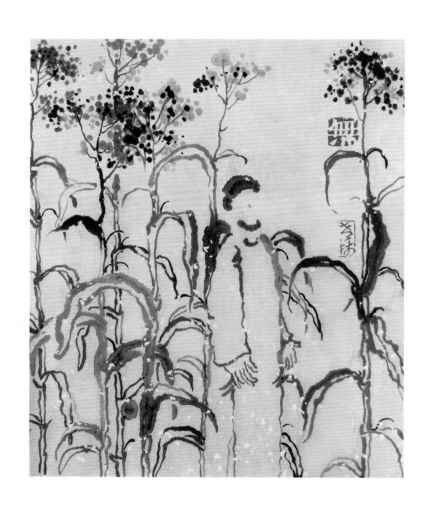

夏夜玉米地旁，蛤蟆鼓噪乱唱。萤火到处飞舞，清泉林下流淌。
星空广远无际，新月爬上山冈。闻着大地味道，那是俺的故乡。

流水偎依石桥，荷花斜傍水岸。

多少行人来往，无人驻足看看。

周末不忙，坐观荷塘。

蛙鸣叶下，花生水上。

骄阳如火，清风微凉。

独处竟日，无思无想。

吃茶一盏，读诗几行。

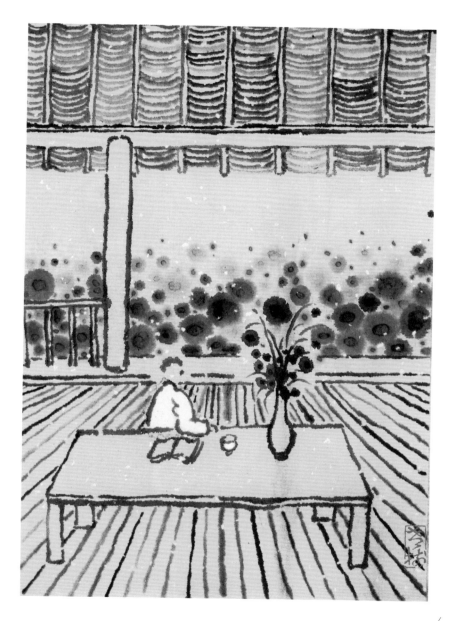

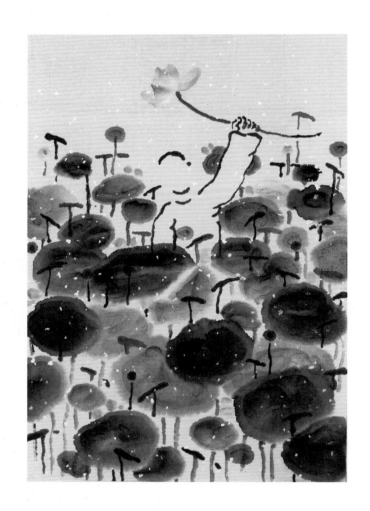

最喜花开乱，更爱风欲狂。

我坐乱花里，看人到处忙。

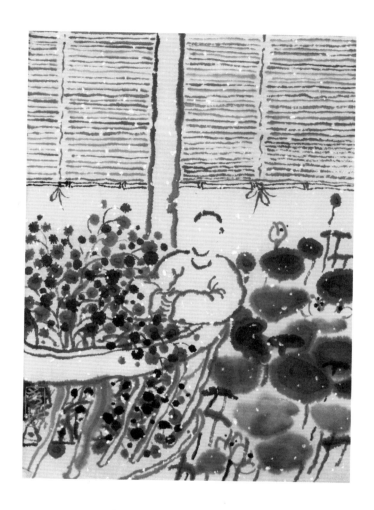

亭下且乘凉，四围皆荷塘。

今日闲无事，明天又得忙。

既然难寻世间路，何妨独往心中驻。

舍身红尘深巷里，坐对青草更青处。

看荷塘江湖 躁世乱险幽 心自雾而已丁未 右

坐着百般纠结，出门就想骂娘。
索性一切放下，前去看看荷塘。

黄昏乍凉还热，
湖山梅雨初收。
对饮花前云侧，
坐待残月如钩。

最爱驿馆孤旅，
夏山游云夜雨。
徘徊无名花前，
不知哪枝可取？

恋爱总三角，

人生有几何。

哪如一个人，

听蛙唱情歌。

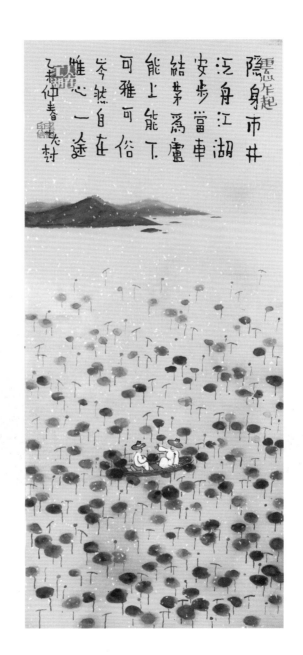

隐身市井，
泛舟江湖。
安步当车，
结茅为庐。
能上能下，
可雅可俗。
岑然自在，
唯心一途。

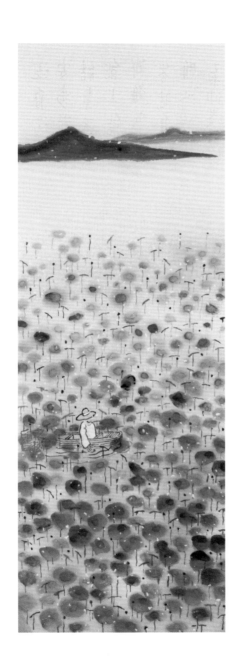

策马风雨里，
放舟江湖中。
无非是折腾，
转头皆成空。

风中牵牛花开，
下地去捆白菜。
世间哪有自由？
心中找个自在。

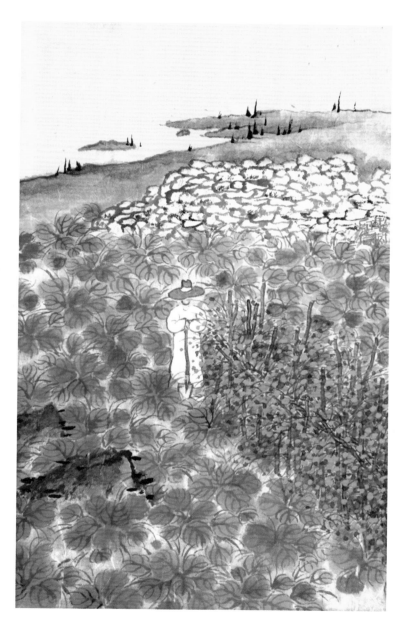

枯叶潦倒水岸，
新荷又发池塘。
趴着看上一天，
忘了世态炎凉。

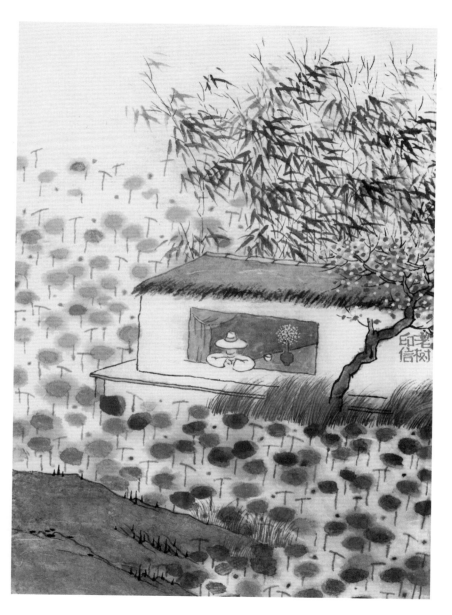

抱着一张大镰，绕着麦田乱走。

麦子多像花儿，怎好意思下手？

江湖已经这样，大侠无力回天。

收了断刀残剑，冒雨进了深山。

雨来时看新竹，风过常翻旧书。

现世哪有安稳？只好梦回当初。

图书在版编目(CIP)数据

夏：摸鱼儿 / 老树著. —— 上海：上海书画出版社，
2017.5
（老树画画·四季系列）
ISBN 978-7-5479-1471-7

Ⅰ. ①夏… Ⅱ. ①老… Ⅲ. ①绘画－作品综合集－中
国－现代 Ⅳ. ①J221.8

中国版本图书馆CIP数据核字(2017)第082510号

老树画画 四季系列

夏：摸鱼儿

老树 著

责任编辑	朱艳萍
审　读	吴　迪　陈家红
责任校对	郭晓霞
整体设计	品悦文化
技术编辑	顾　杰

出版发行　上海世纪出版集团
　　　　　上海书画出版社

地　址	上海市延安西路593号　200050
网　址	www.ewen.co
	www.shshuhua.com
E-mail	shcpph@163.com
印　刷	浙江新华印刷技术有限公司
经　销	各地新华书店
开　本	889×1230　1/32
印　张	6.625
版　次	2017年5月第1版　2017年5月第1次印刷
书　号	ISBN 978-7-5479-1471-7
定　价	**39.80元**

若有印刷、装订质量问题，请与承印厂联系